166枚 好感系

摺 剪 開
完美剪紙 3 Steps

超簡單創意剪紙圖案集

熱銷經典版

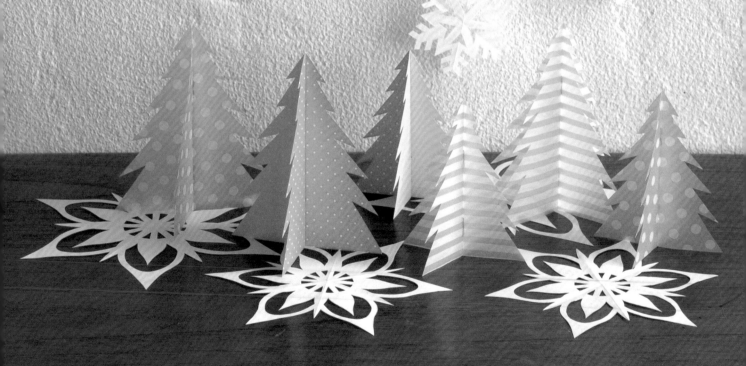

摺一摺→剪一剪→再打開！

剪紙真是太好玩了！

小心翼翼地剪著，興奮又期待地打開，

出現在眼前的，左右對稱的美麗圖樣‧‧‧‧‧‧

童年時常玩的剪紙遊戲，總是讓我沉迷其中無法自拔。

本書將教您如何摺紙，並剪出左右對稱或有連續圖案設計的剪紙作品，

與前作「成熟可愛剪紙圖案集」中的作品一起運用，

將房間裝飾的美輪美奐吧！

無論何時何地都能製作，在每天的生活中都可以輕鬆享有這樣的樂趣。

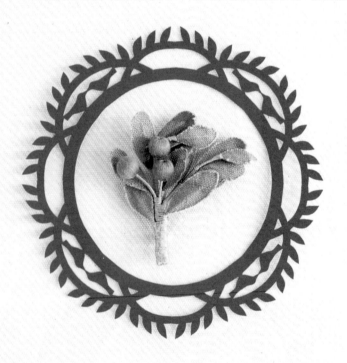

室岡昭子

主張剪紙只需學會「摺疊→裁剪→打開」簡單三步驟就可製作的剪紙作家。

將日常生活的事物或動物、花朵等圖案製作成剪紙，並舉辦展示會發表作品。

著有《成熟可愛剪紙圖案集》（BOUTIQUE社）。

部落格：「剪紙的每一天」

http://blog.goo.ne.jp/kirigami5/

contents

kirigami 1 森林動物

將摺紙摺疊→裁剪→打開！輕輕鬆鬆完成讓人心情愉快の動物大集合！
作法非常簡單，快試著剪看看吧！

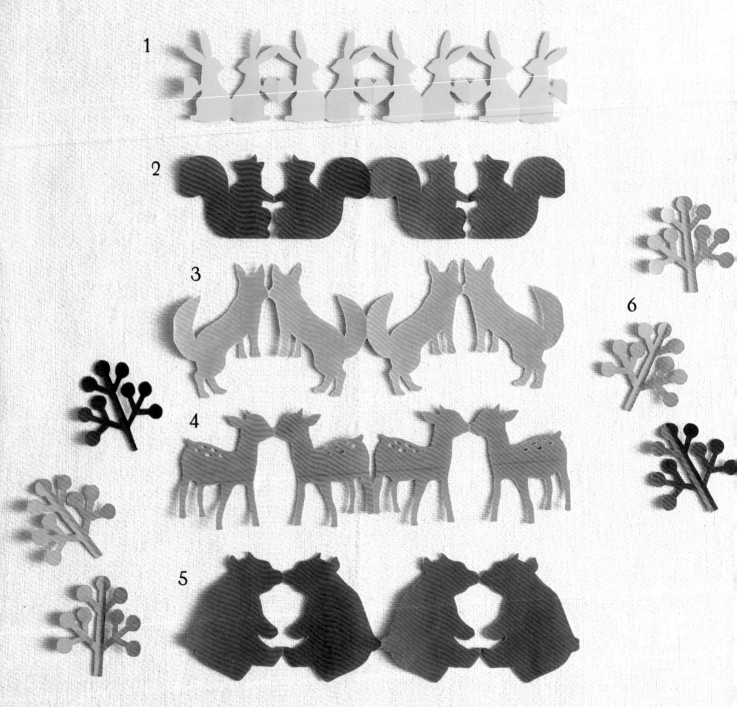

1	兔子	蛇腹8褶	作法…P.49	4	小鹿	蛇腹4褶	作法…P.49
2	松鼠	蛇腹4褶	作法…P.49	5	熊	蛇腹4褶	作法…P.49
3	狐狸	蛇腹4褶	作法…P.49	6	果實	四角2褶	作法…P.49

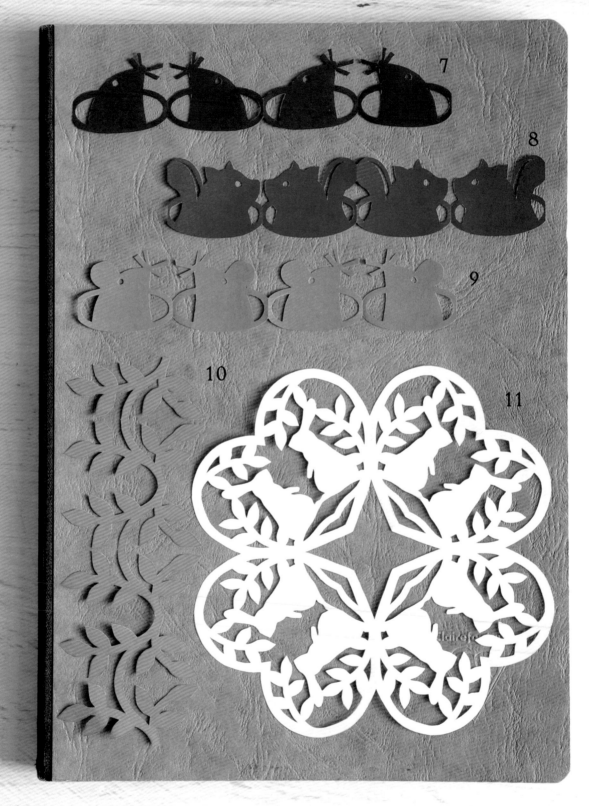

kirigami 2 　動物們

可愛的動物們，感情融洽地站在一起呢！
小朋友一定會很喜歡這款剪紙喔！

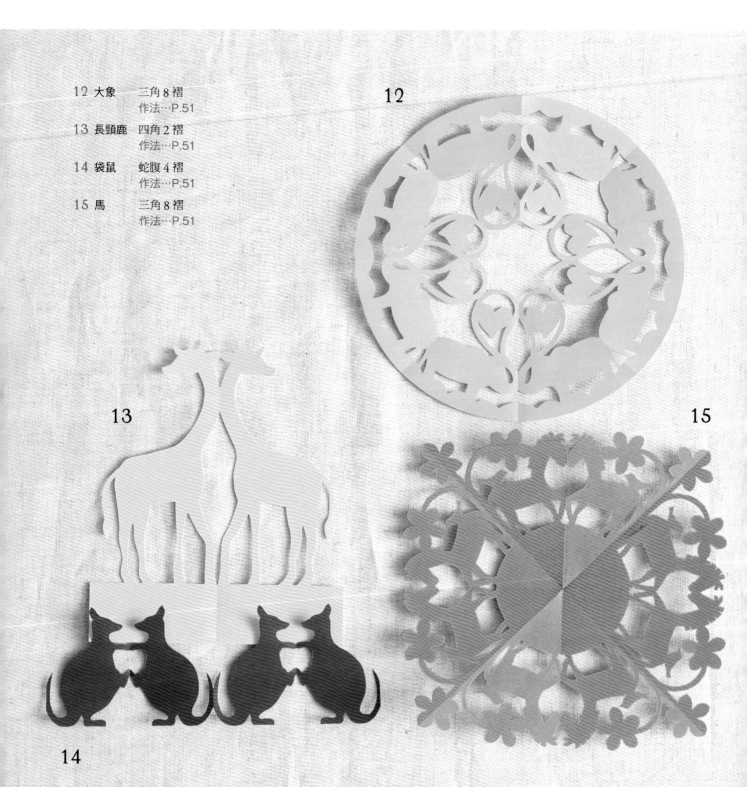

12

13

14

15

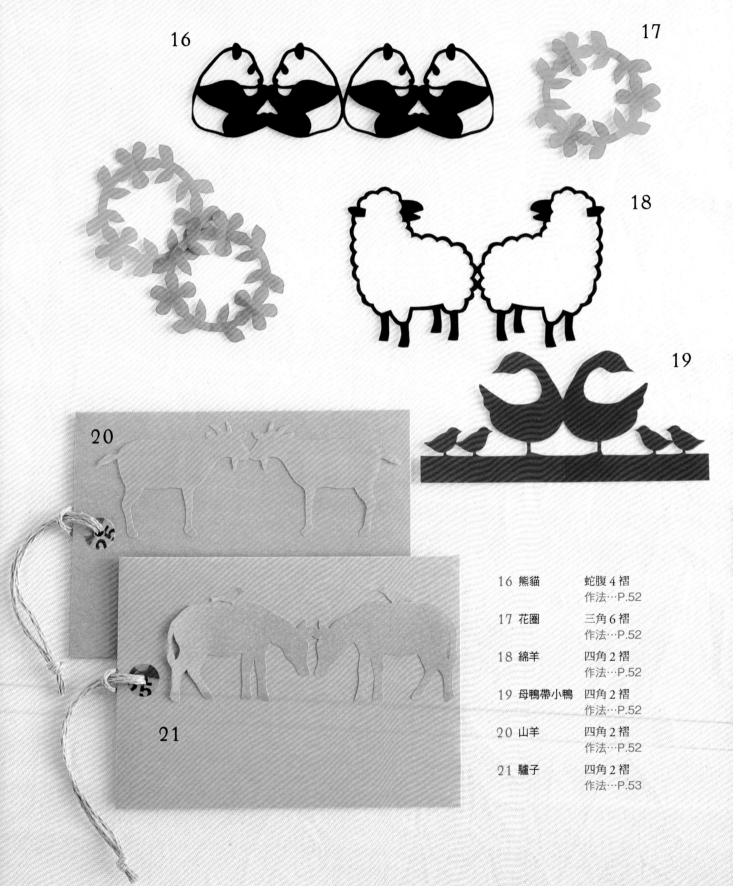

16

17

18

19

20

21

美麗鳥兒

鳥類圖案是最棒的了！
不管是少女氛圍，或可愛感都能輕鬆創造喔！

22

23

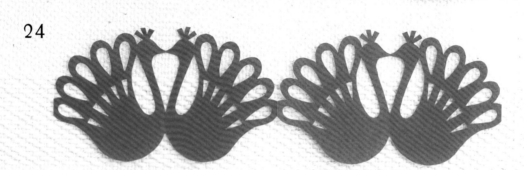

24

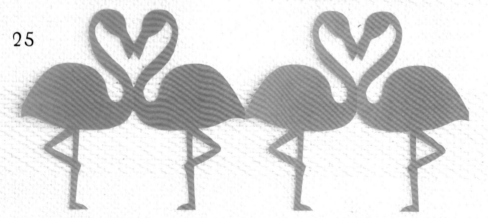

25

26

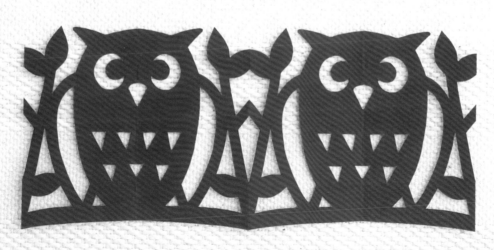

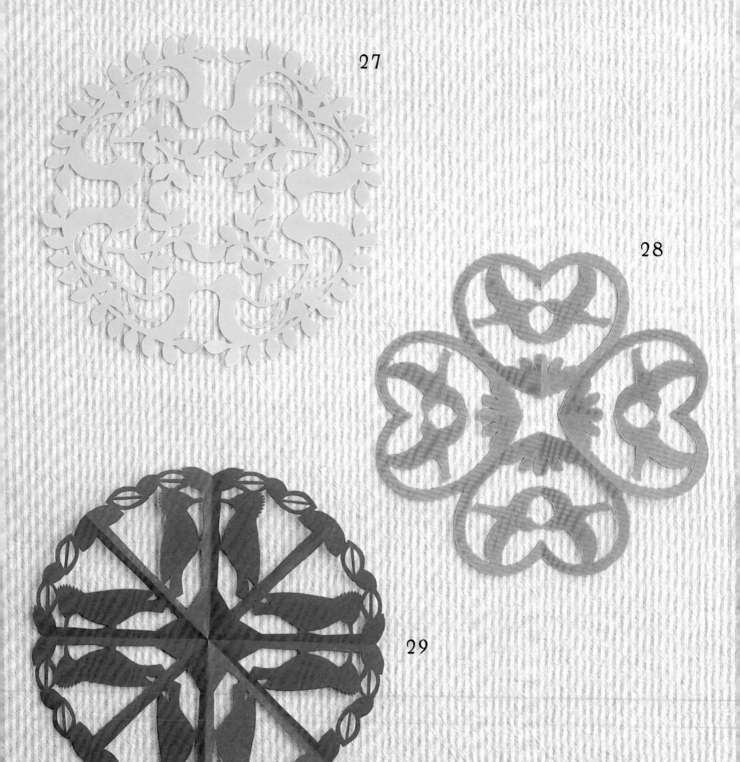

27

28

29

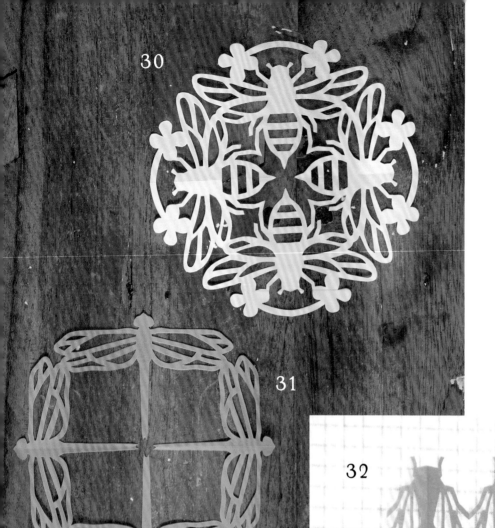

30

31

kirigami 4

可愛昆蟲

不只孩子們喜愛，
大人也超喜歡的昆蟲圖案。
栩栩如生的感覺，
是吸引大眾目光的關鍵。

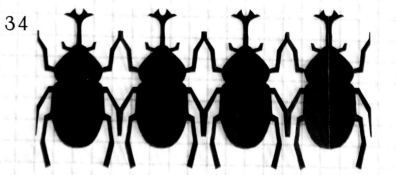

32

33

34

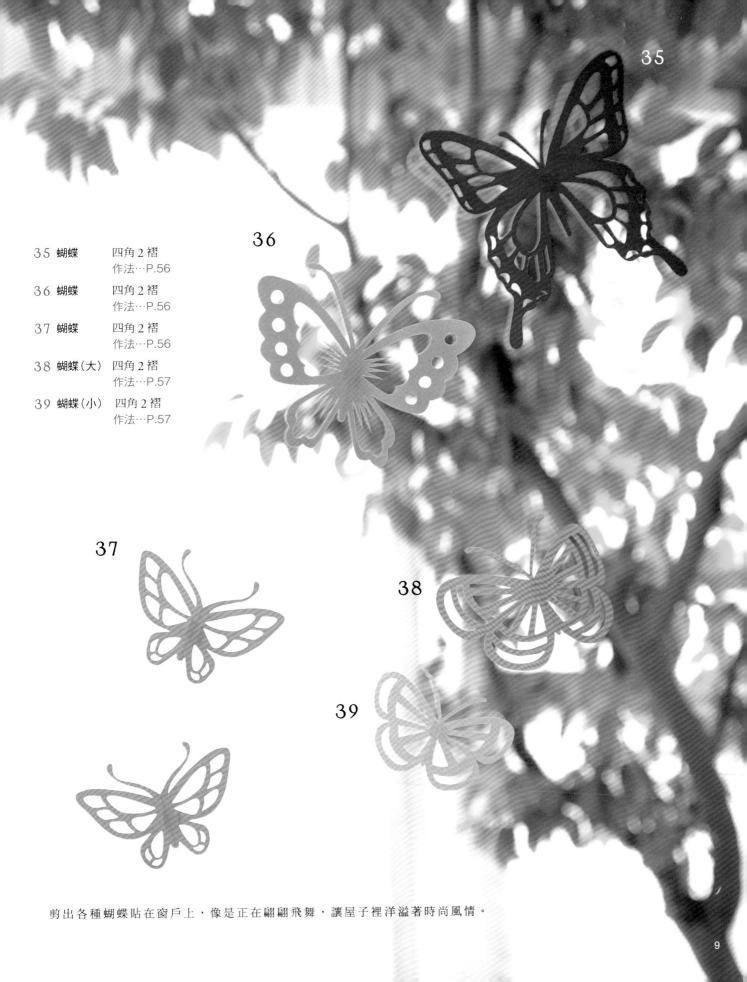

35

36

37

38

39

剪出各種蝴蝶貼在窗戶上，像是正在翩翩飛舞，讓屋子裡洋溢著時尚風情。

kirigami 5 ～ 彩 繪 四 季 ～

以剪紙創造四季感，裝飾房間，讓房間也洋溢著四季風情吧！

春

讓心情變得開朗的溫暖感……
以春天的印象剪出各種可愛的圖案吧！

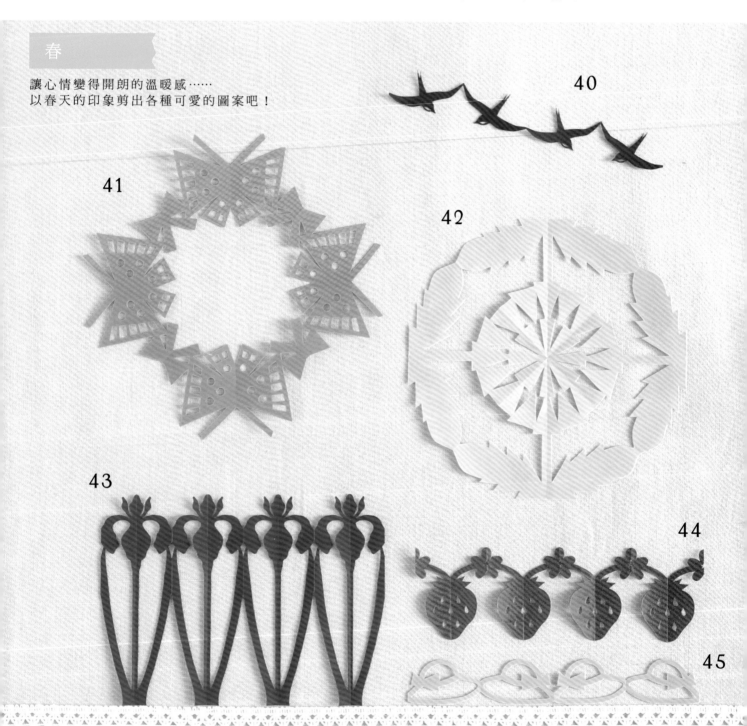

40

41

42

43

44

45

以不同顏色裁剪洋牡丹、蝴蝶與四葉，
依照自己喜歡的樣式擺設於盤中裝飾。

46

47

48

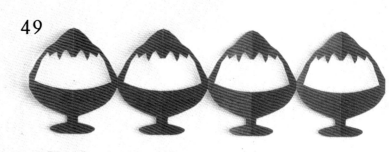

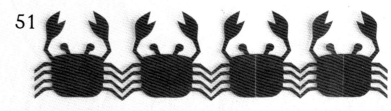

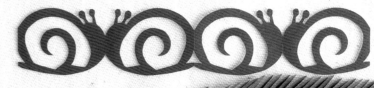

夏

選擇鮮亮明快的色彩，
剪出充滿朝氣的夏天圖案，
散發著海洋＆梅雨季節的氣氛。

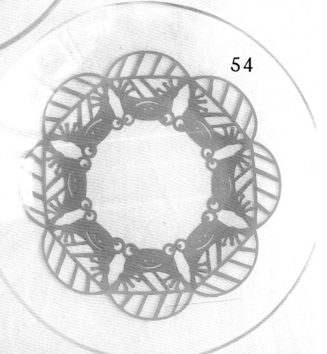

49 刨冰
　　蛇腹 8 褶
　　作法…P.59

50 海灘拖鞋
　　蛇腹 8 褶
　　作法…P.59

51 螃蟹
　　蛇腹 8 褶
　　作法…P.60

52 蝸牛
　　蛇腹 4 褶
　　作法…P.60

53 金魚
　　三角 8 褶
　　作法…P.60

54 青蛙
　　三角 8 褶
　　作法…P.60

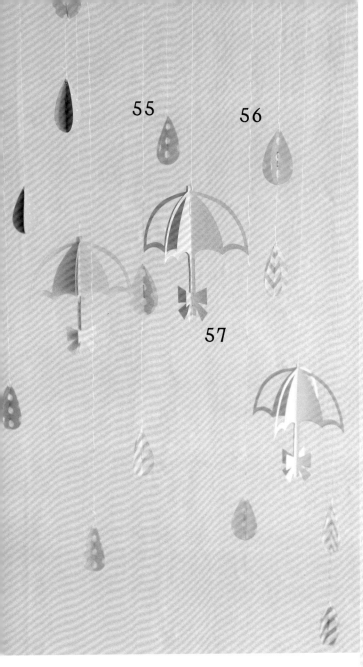

立體的雨天掛飾，
彩色的雨滴與雨傘輕輕搖晃著。

南國風情的葉子掛飾，
沿著牆壁排列，
大片的葉子非常具有存在感。

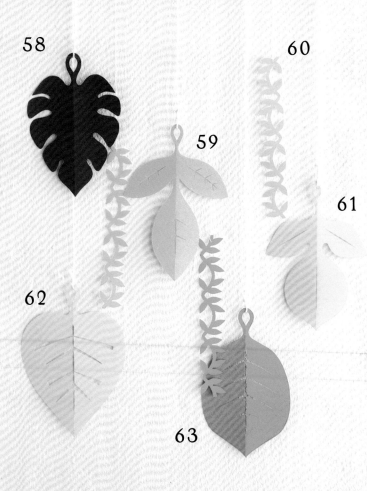

秋

除了花朵之外，
還有樹葉、果實點綴的多色秋日，
以剪紙營造飽和又沉穩的氛圍。

64

65

66

64 彼岸花　三角8褶　作法…P.64
65 冬青　　三角8褶　作法…P.64
66 龍膽　　三角8褶　作法…P.64

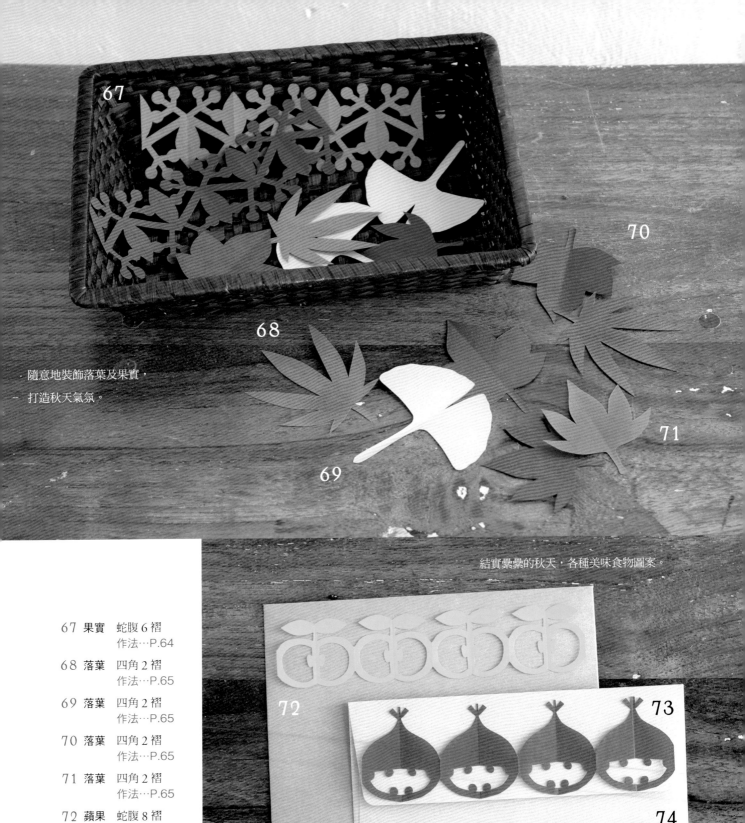

隨意地裝飾落葉及果實，
打造秋天氣氛。

結實纍纍的秋天，各種美味食物圖案。

一提到冬天，印象最深的就是聖誕節了！
選擇較不誇張的配色，創造成熟風格的裝飾。

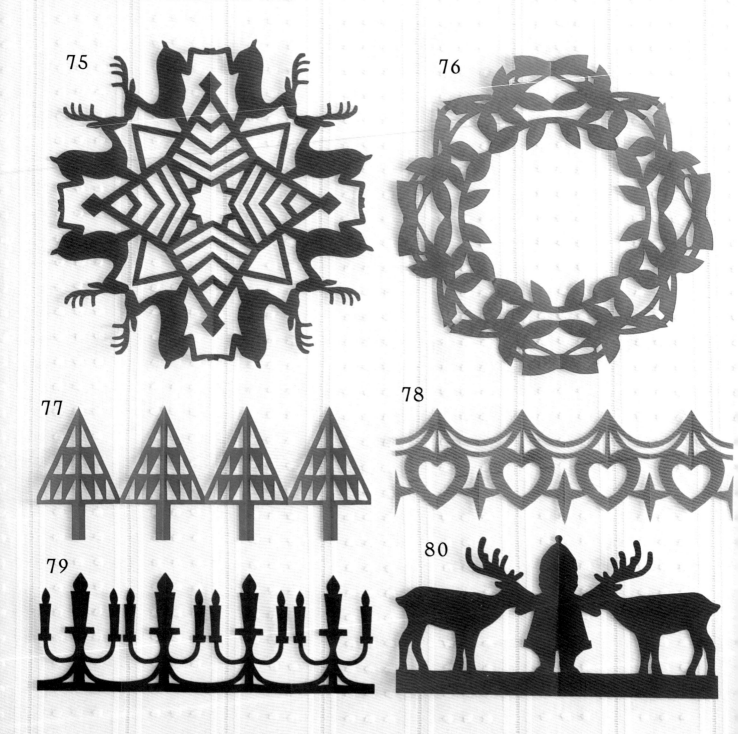

75

76

77

78

79

80

75 麋鹿　　　三角8褶　作法…P.66
76 花環　　　三角8褶　作法…P.66
77 聖誕樹　　蛇腹8褶　作法…P.67

78 裝飾　　　　　蛇腹8褶　作法…P.67
79 蠟燭　　　　　蛇腹8褶　作法…P.67
80 聖誕老人＆麋鹿　四角2褶　作法…P.67

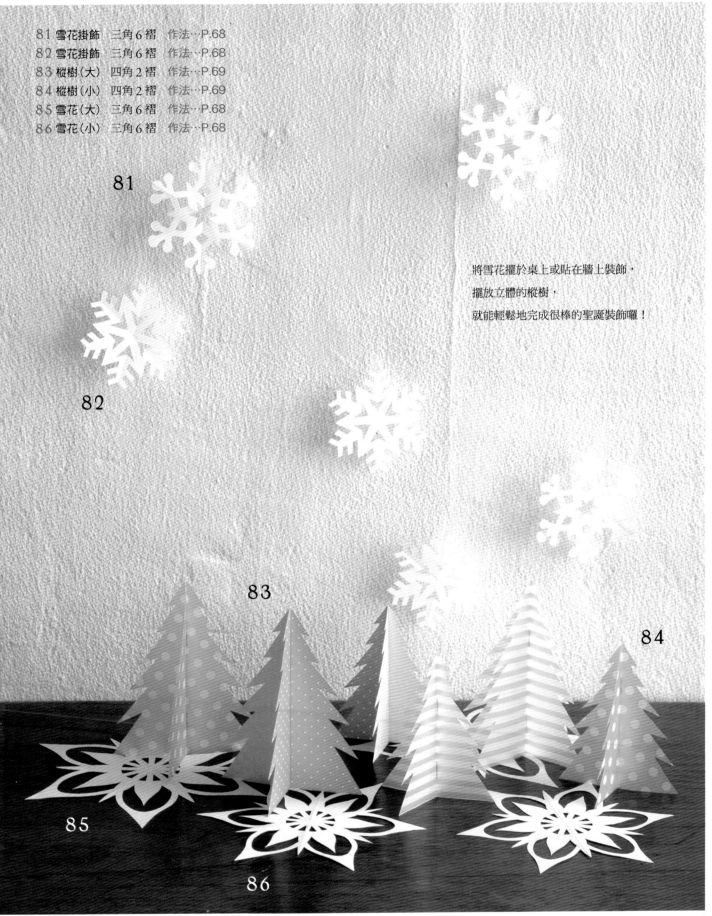

81

82

將雪花擺於桌上或貼在牆上裝飾，
擺放立體的樅樹，
就能輕鬆地完成很棒的聖誕裝飾囉！

83

84

85

86

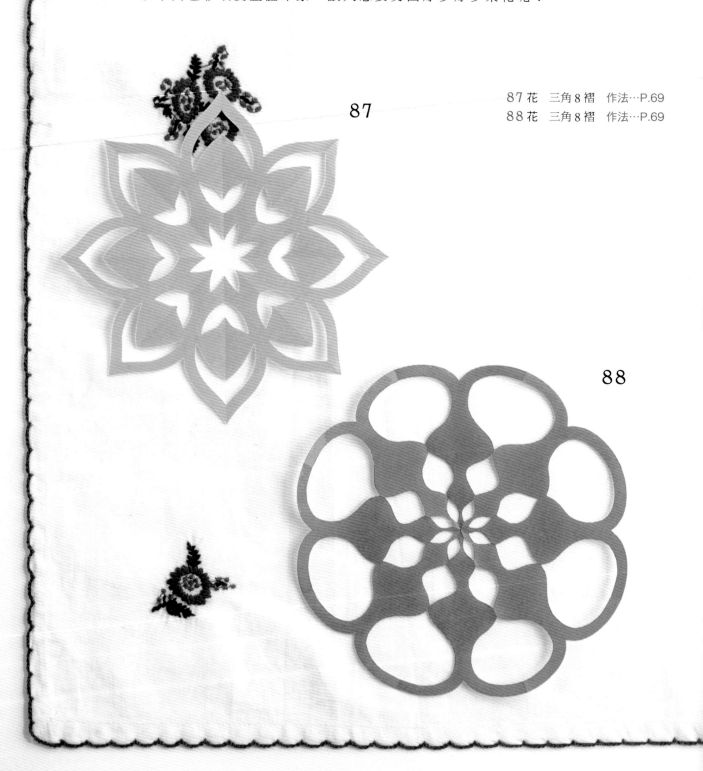

kirigami 6 花兒們

設計感豐富的花卉剪紙，
以不同色彩改變整體印象，讓人想要剪出好多好多朵花呢！

87

88

87 花　三角8褶　作法…P.69
88 花　三角8褶　作法…P.69

89 非洲菊　三角8褶　作法…P.70
90 秋牡丹　三角8褶　作法…P.70
91 花　　　三角8褶　作法…P.40

91的作品，其作法順序以圖片說明。

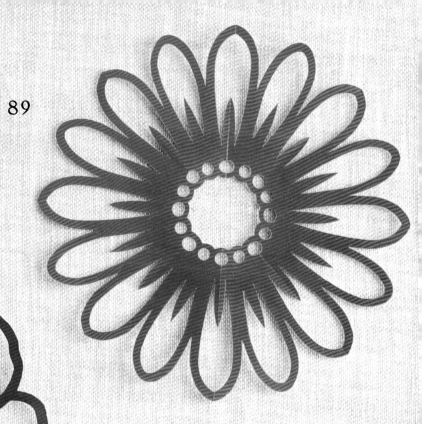

89

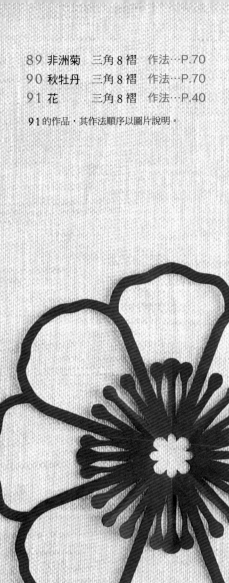

90

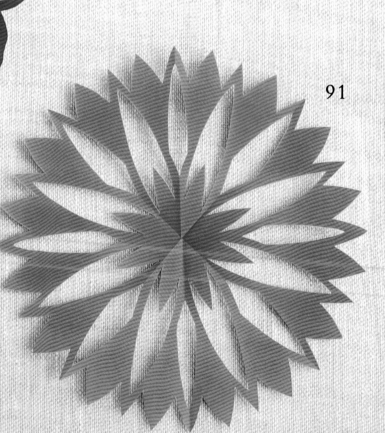

91

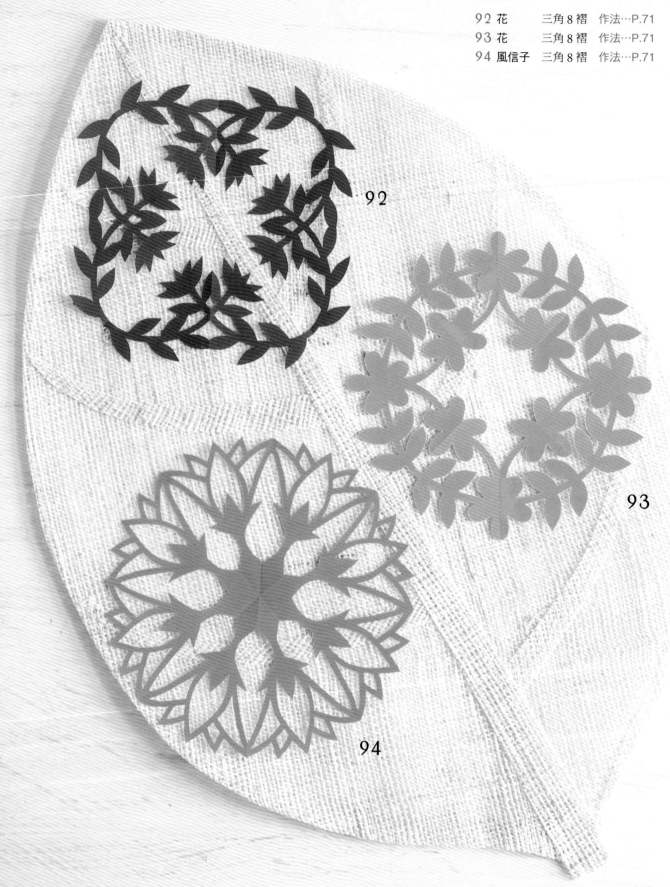

92

93

94

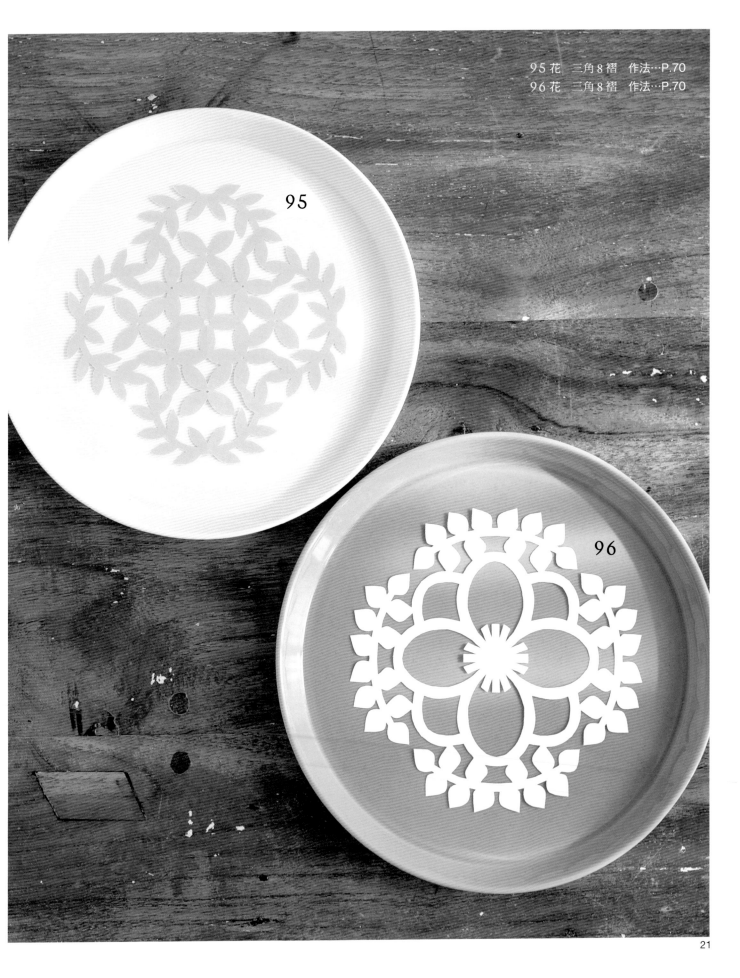

95

96

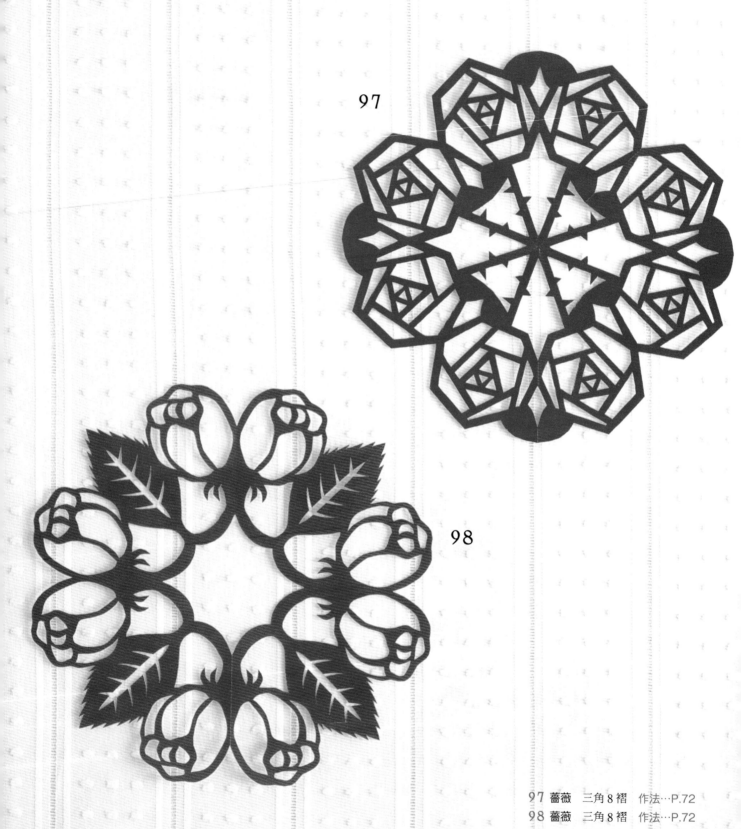

97

98

將不同張紙以圖釘釘在一起，即可呈現立體感，
以畫框裱裝，就完成了很棒的作品。

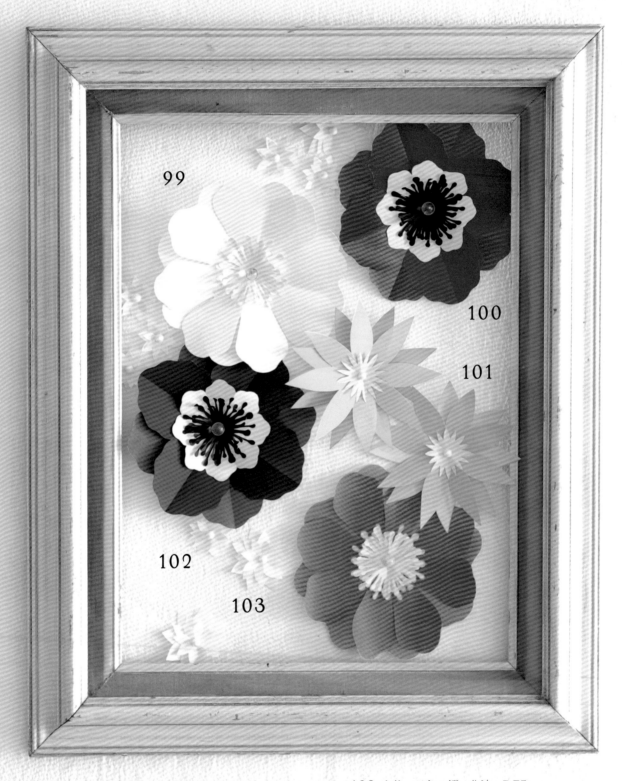

99

100

101

102

103

童話世界

重現格林童話的世界，
讓人憶起兒時的回憶，
讀上千遍也不厭倦的美麗童話。

104

105

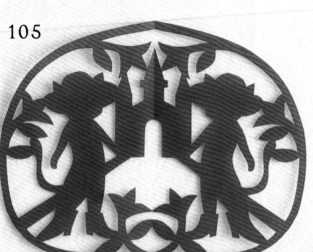

106

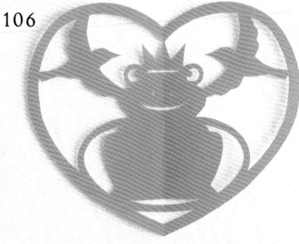

107

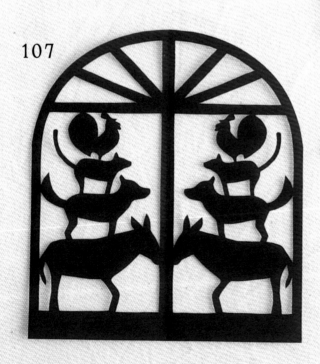

108

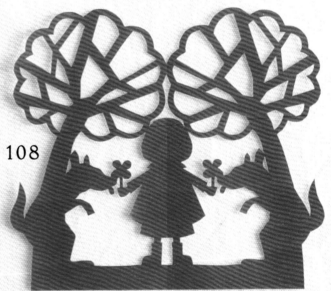

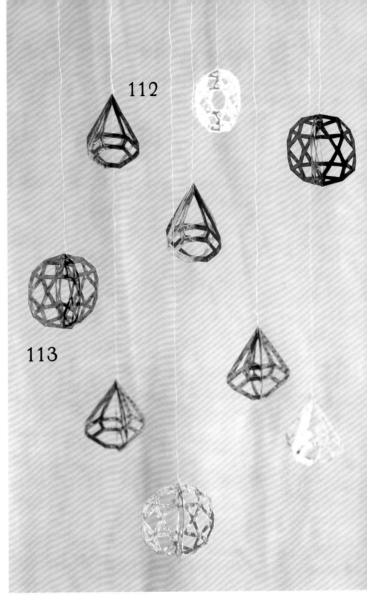

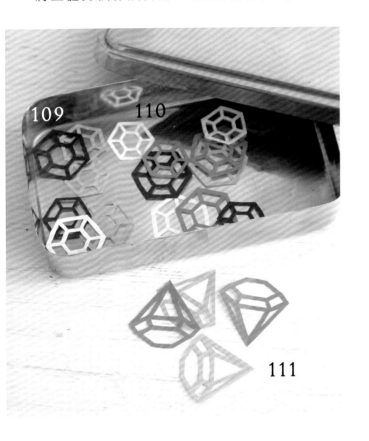

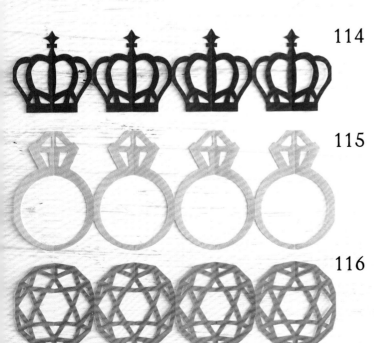

kirigami 8 閃亮亮寶石

華麗感的寶石剪紙，滿滿地排放，更顯可愛！
將立體剪紙作成掛飾，在搖曳間閃閃發亮。

112

109 110

111

113

114

115

116

kirigami 9 相框

運用剪紙製作相框裝飾相片吧！
將回憶妝點得更加美麗，是一件愉快的事情呢！

118

117

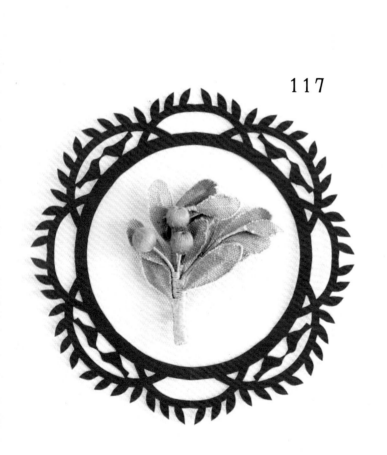

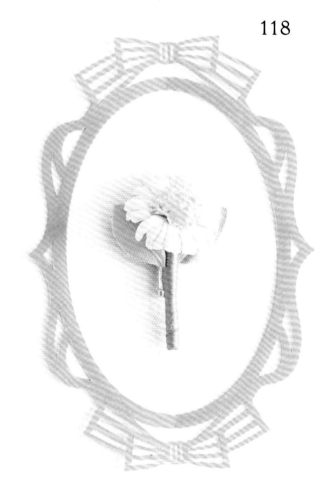

117 相框　三角8褶　作法⋯P.77
118 相框　四角4褶　作法⋯P.77

119

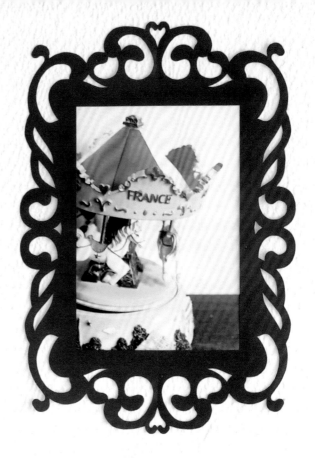

120

121

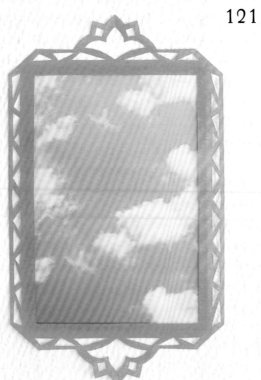

少女風蕾絲

蕾絲造型可用來作為小桌布或放置點心,用途十分廣泛,
輕鬆營造可愛的柔和氛圍。

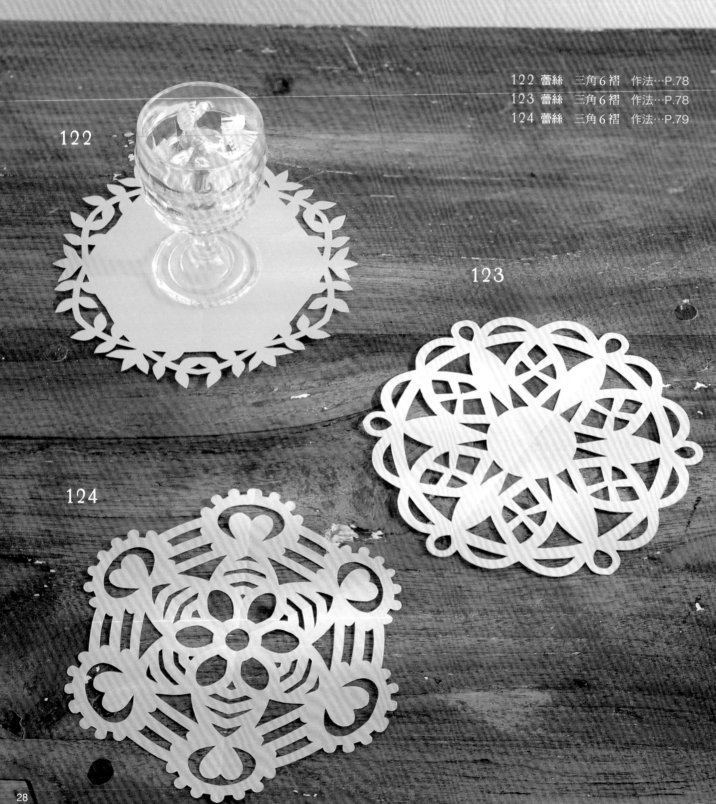

122

123

124

將刺繡形的蕾絲組合在一起使用，
也很不錯喔！

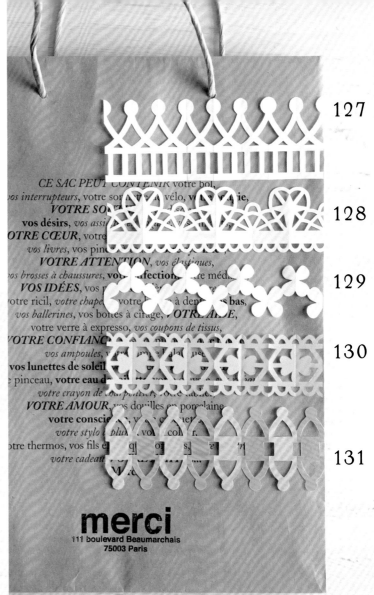

127

128

129

130

131

125

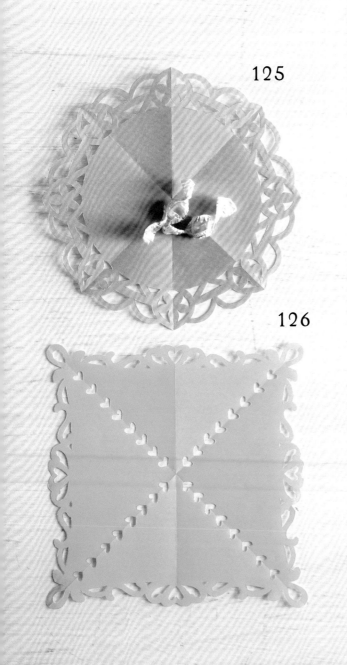

126

信封剪紙

利用信封作出有趣的作品,
呈現筒狀的設計,讓飾品站起來吧!

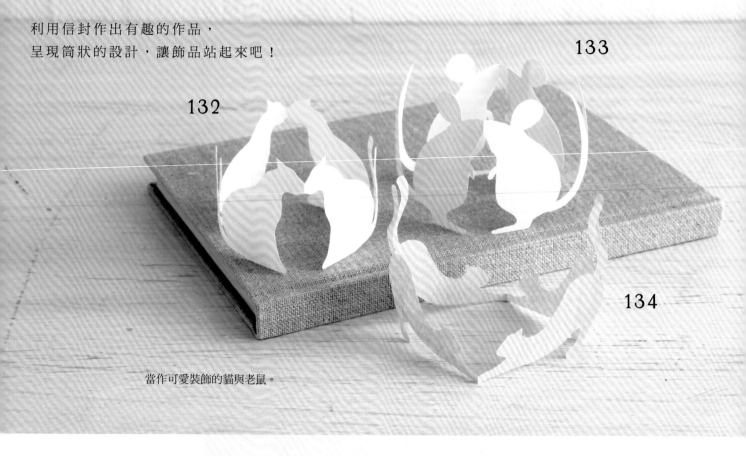

133

132

134

當作可愛裝飾的貓與老鼠。

圈在玻璃瓶外,
瞬間就完成了瓶子的大改造。

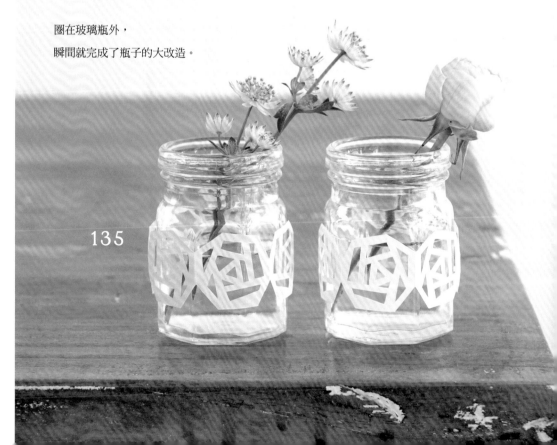

135

小小的皇冠，可以在派對上使用的可愛小裝飾。

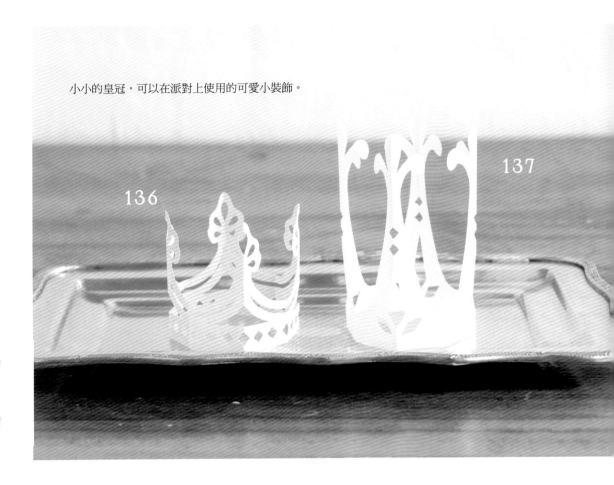

136 皇冠
　　信封蛇腹 4 褶
　　作法…P.80
137 皇冠
　　信封蛇腹 4 褶
　　作法…P.80

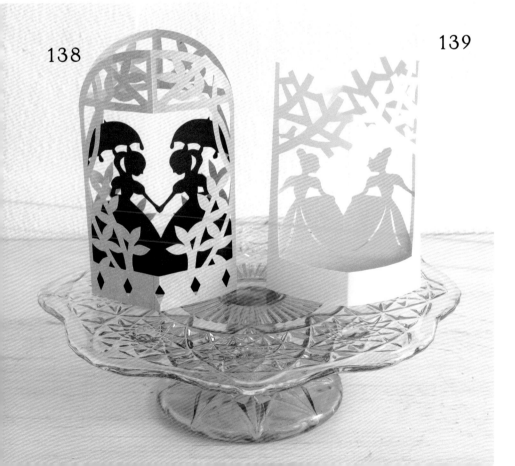

將兩種剪紙合在一起完成的藝術品，
穿著禮服的女孩，
正從露臺或樹林間往這裡瞧呢！

138
露臺 & 女孩
　露臺　信封四角 2 褶
　　　　作法…P.81
　女孩　四角 2 褶
　　　　作法…P.81
139
樹林 & 女孩
　樹林　信封四角 2 褶
　　　　作法…P.81
　女孩　四角 2 褶
　　　　作法…P.81

140

kirigami 12　幾 何 圖 案

給人沉穩印象的幾何圖案，
乍看之下好像很複雜，
其實直線的部分很多，裁剪起來非常簡單！

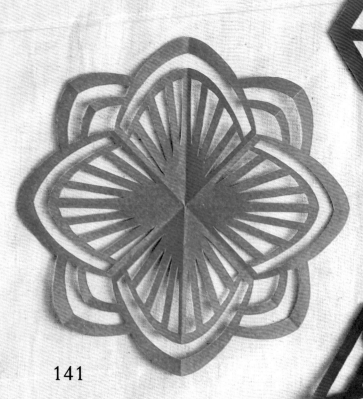

141

142

140 幾何圖案　三角6褶　作法…P.82
141 幾何圖案　三角8褶　作法…P.82
142 幾何圖案　三角6褶　作法…P.82

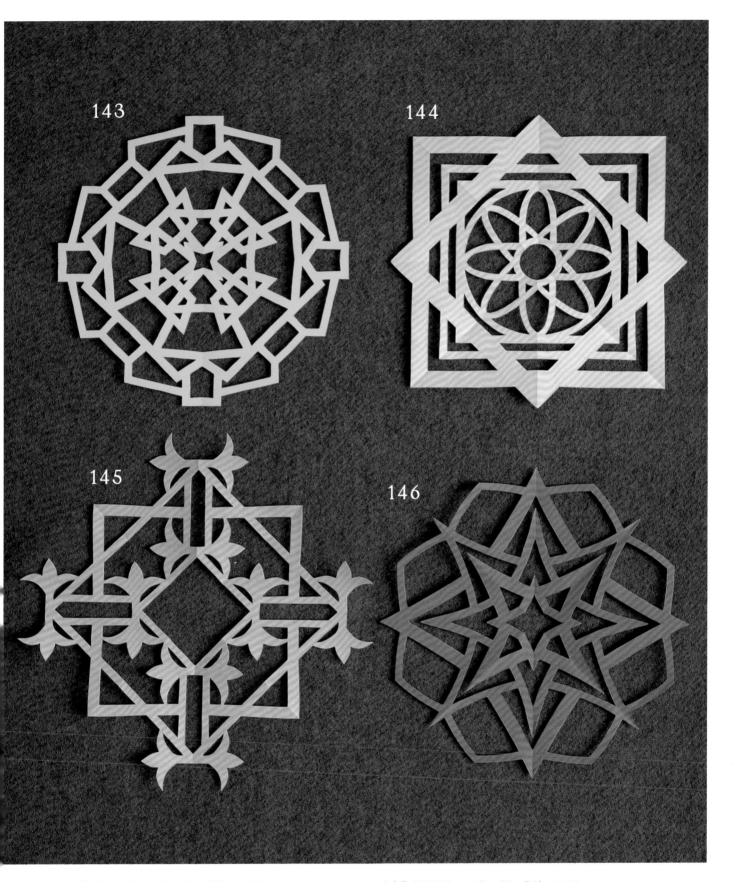

143 幾何圖案　三角8褶　作法…P.83　　145 幾何圖案　三角8褶　作法…P.83
144 幾何圖案　三角8褶　作法…P.83　　146 幾何圖案　三角8褶　作法…P.83

kirigami 13

晴 朗 の 早 晨

快樂的一天開始了！
這款圖案給人晴朗的早晨印象，
以鮮明的色彩表現元氣感。

151

147

148

152

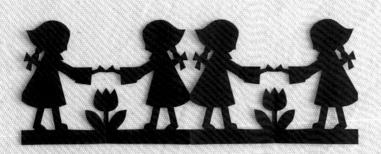

149

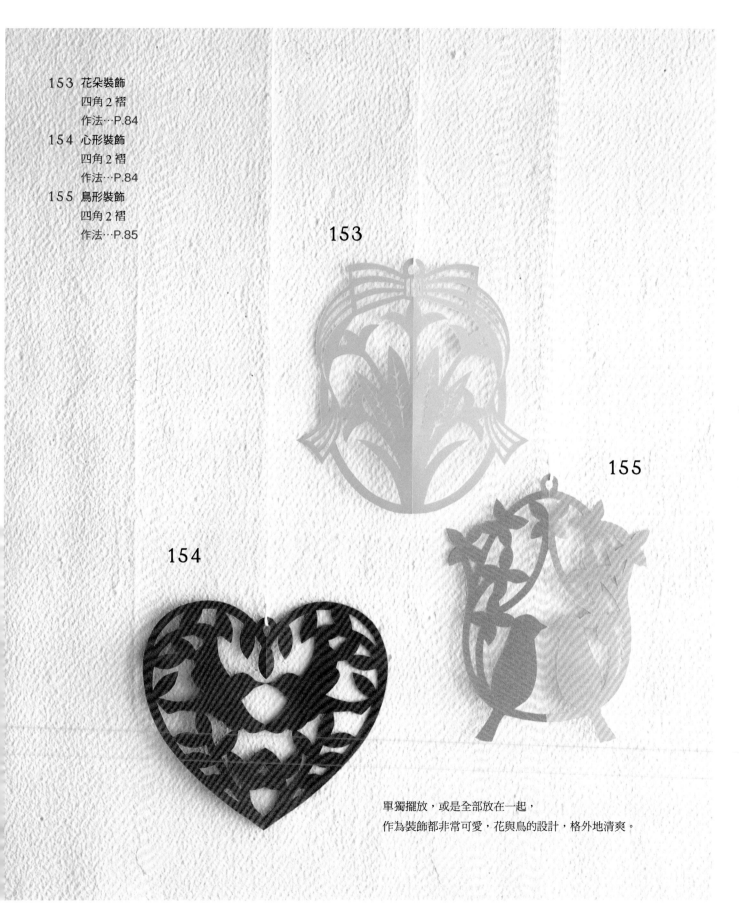

153

155

154

單獨擺放，或是全部放在一起，
作為裝飾都非常可愛，花與鳥的設計，格外地清爽。

以夜景為靈感，具有冷冽感的作品，請選擇較沉穩的顏色製作。

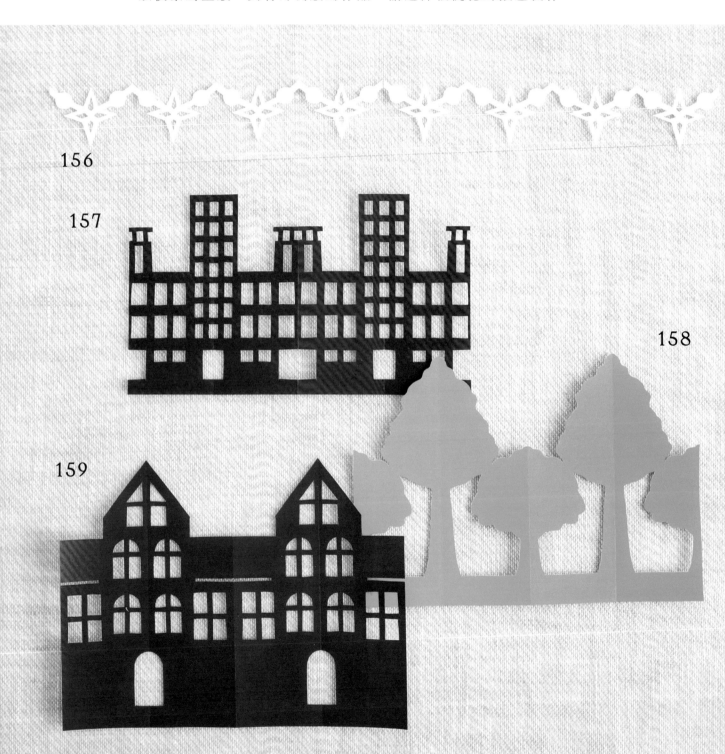

156

157

158

159

156 星星　蛇腹8褶　作法…P.87　　158 樹木　蛇腹4褶　作法…P.86
157 大樓　蛇腹4褶　作法…P.86　　159 房子　蛇腹4褶　作法…P.87

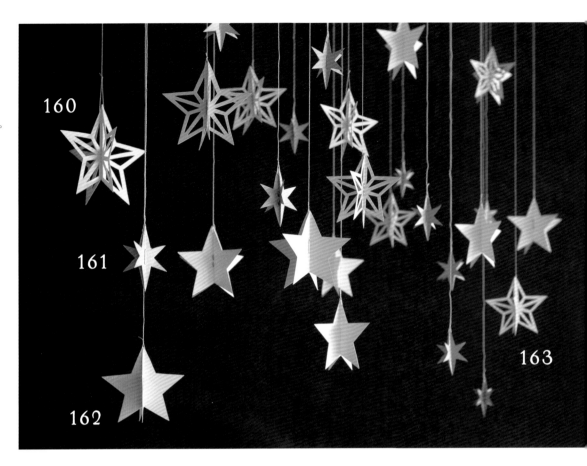

隨意搭配四種星星
組合成的星星掛飾，
讓人迫不及待夜晚的到來。

160

161

162

163

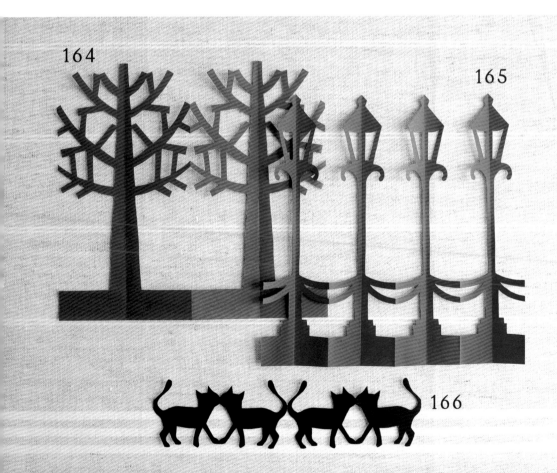

164

165

166

 how to kirigami

材 料 & 工 具

首先介紹製作「剪紙」時，會使用到的基本工具與材料。

基本工具

剪刀
請準備兩把尺寸不同、平常用慣了的剪刀，使用時會比較順手。刀刃較細的剪刀在剪細緻圖案時則較方便。

美工刀
剪刀剪不到的細微部位，可以使用美工刀裁割。本書的作品使用這把美工刀便綽綽有餘了！

雕刻刀
刀刃有分30°與45°兩種角度。尖端為30°的刀刃最適合用來裁割細微的部位。

其他工具

鉛筆
用來描繪圖案。

尺
用來描繪直線的圖案。透明且有格線的尺比較好用。

切割墊
將紙鋪在切割墊上，再用美工刀裁割，能切得漂亮又不傷桌面。

釘書機
將圖案固定於紙上，或裁剪時，讓紙不亂動，這種時候都需要用到釘書機。

描圖紙
用來複寫圖案。

口紅膠
用來將剪紙貼在其他紙張上。使用管狀的膠水，容易讓紙起皺，較不建議使用，口紅膠是比較理想的選擇。

便利工具

打洞器
本書使用美工刀切出圓洞，但如果是怎麼切都切不好圓形的人，使用打洞器就能輕鬆地切出漂亮的圓洞。打洞機也具有多種尺寸，十分推薦使用。

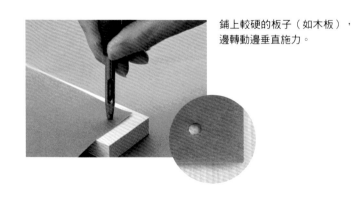

鋪上較硬的板子（如木板），邊轉動邊垂直施力。

本書使用的紙張幾乎都是15cm²的色紙，
製作不同的作品時，可以替換各種不同的紙張，比較一下差異。

15cm²　　　　7.5cm²

色紙

一般都是15cm²的尺寸，如果要製作較小的剪紙作品
則可用7.5cm²的色紙。因為色紙很薄，即使褶數多
也十分容易裁剪，最適合用來製作剪紙。

圖畫紙

一般都是15cm²的尺寸，如果要製作較小的剪
紙作品則可用7.5cm²的色紙。因為色紙很薄，
即使褶數多也十分容易裁剪，最適合用來製作
剪紙。

雙面色紙

最適合用來製作立體作品，可將兩面的不同顏色呈現
出來。

金箔色紙

閃閃亮亮的金屬色紙張。

描圖紙色紙

在描圖紙上印上圖案，這種摺紙具有透明感，
非常有趣。

9cm×22.5cm　　9cm×20.5cm

信封

利用信封的兩端裁剪，就能讓剪紙作品立起，
創造出立體作品。

How to make ··· P.19-91 花

＊摺法···三角 8 褶
＊材料···色紙　15cm²（橘色）

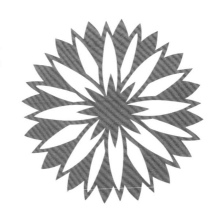

Lesson 1 摺法

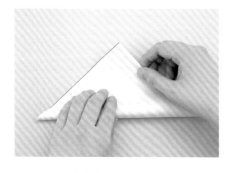

1. 將有顏色的色紙部分朝內，對摺成三角形。

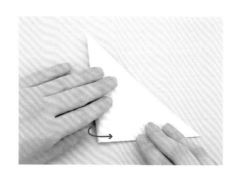

2. 再對摺一次。

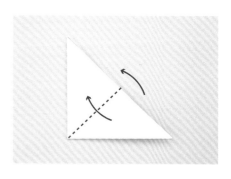

3. 上方部分再對摺，下方部分則朝另一方向對摺。

Lesson 2 描圖

4. 三角8褶完成了（詳細作法請參考P.43）。

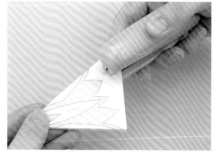

影印圖案時

將圖案影印好後，疊在摺好的摺紙最上方，使用釘書針釘起來固定。釘書針的位置不要釘到圖案上，這種作法既簡單，圖案部分的色紙或圖畫紙又不會被弄髒，因此非常推薦。

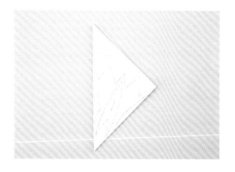

以描圖紙複寫圖案時

上方部分再對摺，下方部分則朝另一方向對摺。

Lesson 3 裁剪

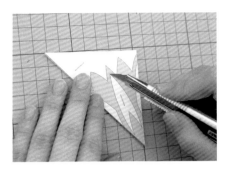

1.
從圖案的內側開始裁剪，裁剪時請牢牢壓住紙張，避免紙張移動。

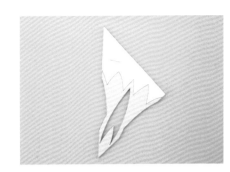

2.
內側的圖案裁剪完成。

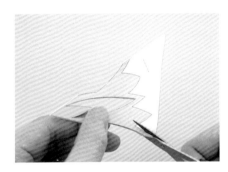

3.
手拿著紙張，以剪刀裁剪外側的圖案。

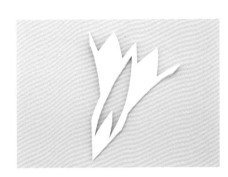

4.
裁剪完成。

Lesson 4 展開

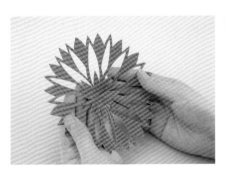

剛剪好的色紙會相互沾黏在一起，打開時要小心將皺褶處展開，注意不要撕破了！（詳細的展開方式請參考P.48）

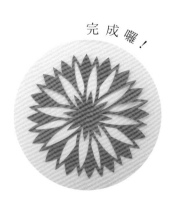

完 成 囉 !

原寸圖案

□ ＝剪下圖案以外部分

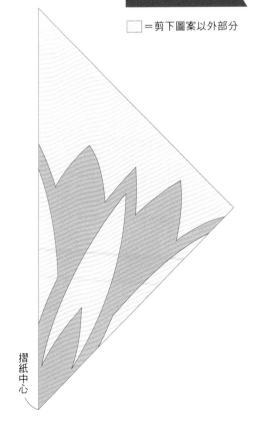

摺紙中心

✂ 摺法

本篇將介紹在本書中使用到的基本摺法。

很難一次摺好的角度或寬度，只要使用角度表或三等分表就能輕鬆摺出。

❀ 記號的含意

以下面的記號表示摺的方法。

谷摺

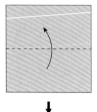

山摺

❀ 四角 2 褶

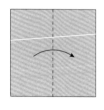
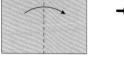
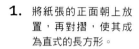

1. 將紙張的正面朝上放置，再對摺，使其成為直式的長方形。

2. 完成2褶。

❀ 四角 4 褶

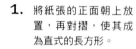
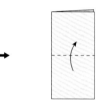

1. 將紙張的正面朝上放置，再對摺，使其成為直式的長方形。

2. 2褶完成後再次對摺。

3. 完成4褶。

❀ 三角 6 褶

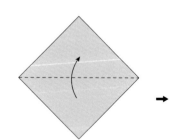
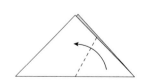

1. 紙張正面朝上放置，將紙張對摺，使其成為三角形。

2. 使用紙型對齊60°線，將右側的三角形往內側摺。

3. 翻面，對齊步驟2摺好的三角形線條，再將右邊的三角形往左摺。

4. 完成6褶。

❖ 三角 8 褶

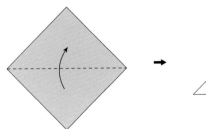 → 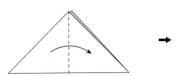 → →

1. 紙張正面朝上放置，將紙張對摺，使其成為三角形。

2. 再對摺一次。

3. 上方三角形再次對摺，下方的三角形朝外側對摺。

4. 完成8摺。

❖ 三角摺法的原寸角度表

使用15cm²、7.5cm²的色紙。

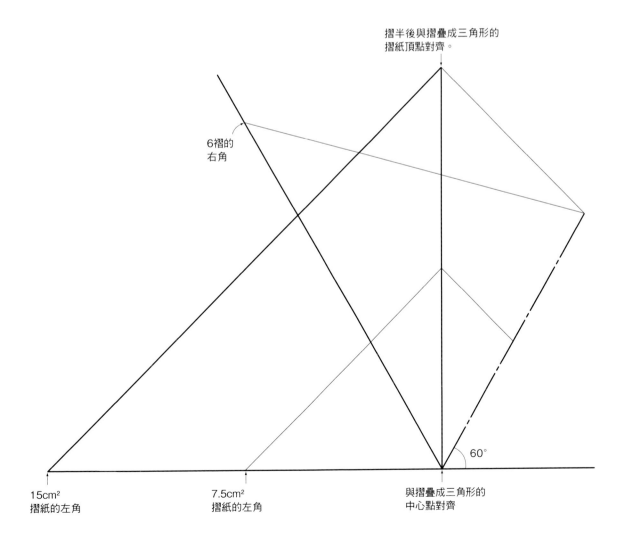

摺半後與摺疊成三角形的摺紙頂點對齊。

6褶的右角

15cm² 摺紙的左角

7.5cm² 摺紙的左角

與摺疊成三角形的中心點對齊

60°

❖ 蛇腹 4 褶

 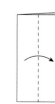 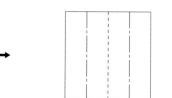 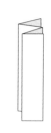

1. 將紙張的正面朝上放置，再對摺，使其成為直式的長方形。

2. 再一次對摺。

3. 打開後會有三條摺痕。

4. 沿著摺痕，以山摺→谷摺→山摺的順序重新摺好。

❖ 蛇腹 6 褶

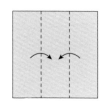

1. 將紙張的正面朝上放置，使用三等分表（參考P.45）從兩側摺起直式的谷摺。

2. 再一次對摺。

3. 打開後會有五條摺痕。

4. 沿著摺痕，以山摺→谷摺的順序重新摺好。

❖ 蛇腹 8 褶

 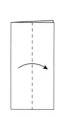 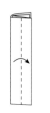

1. 將紙張的正面朝上放置，再對摺，使其成為直式的長方形。

2. 再一次對摺。

3. 再對摺。

4. 打開後會有七條摺痕。

5. 沿著摺痕，以山摺→谷摺的順序重新摺好。

※ 原寸 3 等分表　將15cm²摺紙分為3等分時適用。

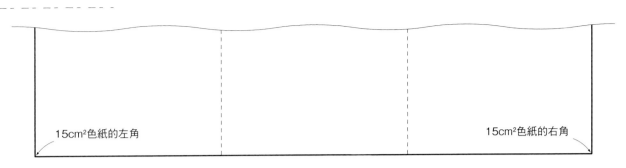

15cm²色紙的左角　　　　　　　　　　　　　15cm²色紙的右角

※ 摺疊信封前

如圖,先剪掉信封下方較硬的部分,再剪下需要的尺寸。

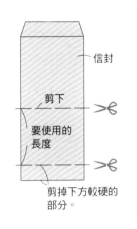

信封

剪下

要使用的長度

剪掉下方較硬的部分。

※ 信封四角 2 褶

1. 信封直直的摺半。

2. 完成2褶。

※ 信封蛇腹 8 褶

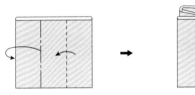

1. 使用右圖的3等分表,從右直直的以谷摺→山摺的順序摺疊。

2. 完成3褶。

※ 信封原寸 3 等分表

信封底邊

※ 信封蛇腹 4 褶

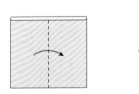　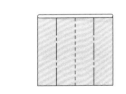

1. 信封直直的摺半。

2. 再對摺一次。

3. 打開後會有三條摺痕。

4. 沿著摺痕,以山摺→谷摺→山摺的順序重新摺好。

how to kirigami ✂ 描圖法

本篇介紹在色紙描上圖案時需要注意的一些重點。
請注意別因為描圖時搞錯範圍或方向而造成作業失敗囉！

描圖的範圍

三角 6 褶有些紙張部分是不重疊的，因此若沒有對好描圖範圍，可能會裁到圖案，一定要將圖案描在右圖的灰框範圍內。

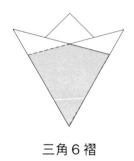

三角 6 褶

蛇腹摺法的摺雙方向

進行蛇腹摺法時，如果弄錯摺雙的方向，就無法作出預期的圖案了！
先注意好「摺雙」的方向再描繪圖案吧！

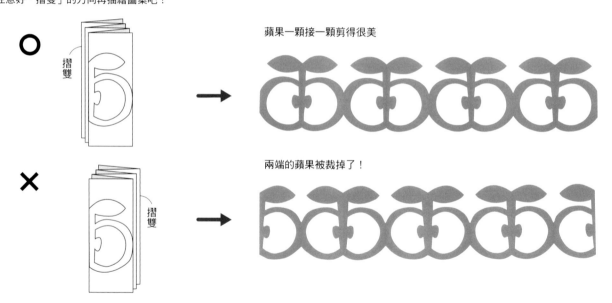

蘋果一顆接一顆剪得很美

兩端的蘋果被裁掉了！

圓形的對齊法

最上方為圓形的圖案，如果頂點的摺痕沒有對齊，打開後中心會出現尖角，所以一定要好好對齊。

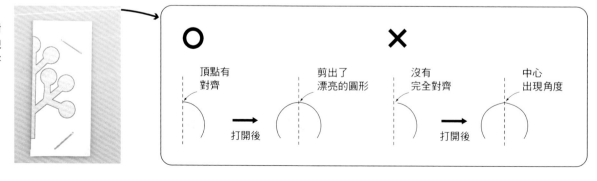

○

頂點有對齊　　　剪出了漂亮的圓形

打開後

✕

沒有完全對齊　　　中心出現角度

打開後

裁剪出美麗作品の訣竅

如何順手地使用剪紙工具

如何順手地使用剪紙用具

剪刀

裁剪時，不是轉動剪刀而是轉動紙張。

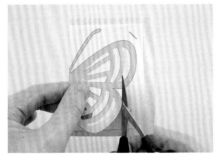

刀刃朝著前方剪動，一邊轉動紙張，一邊裁剪。

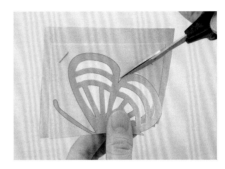

紙張不動，而是將剪刀轉成橫向來剪，這樣就無法剪得漂亮。

使用接近刀柄處的刀刃裁剪，就能剪得漂亮。

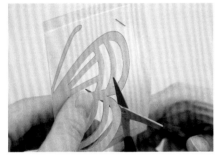

握好剪刀，使用接近刀柄處的刀刃裁剪，不但剪起來順手，也能剪得漂亮。

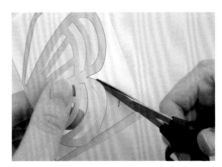

使用刀尖部分裁剪，會不易使力，也無法沿著圖案剪出漂亮的線條。

美工刀

注意刀柄不要朝著自己慣用手的方向。

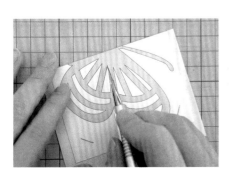

美工刀的刀刃與切割墊垂直，就能裁切出漂亮切口。

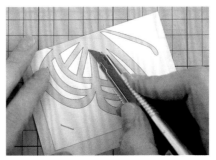

美工刀刀柄朝右（慣用手的方向）傾斜，切口看起來就不夠漂亮，而且也可能導致刀刃摺斷。

以剪刀剪時

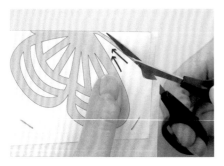

以剪刀剪到銳角圖案的頂點時,先把剪刀抽出來,改變角度再繼續剪。分成兩次剪會比較好剪。

以美工刀裁割時

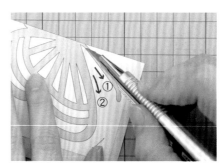

從圖案銳角的頂點處入刀,依①的方向垂直切割。接著再次從頂點處入刀,刀刃往②的方向垂直切割。

how to kirigami 　展　開　法

壓平皺褶,小心地展開。

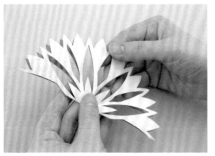

1.
剪好後的切口會互相沾黏,打開時要小心。

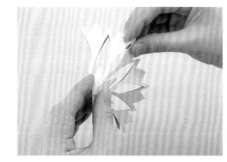

2.
谷摺的部分以山摺重新摺過,讓皺褶更易壓平。

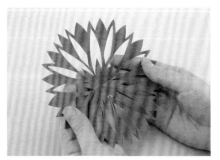

3.
剪好後的切口會互相沾黏,打開時要小心。

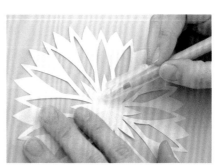

4.
全部打開後,以筆頭等圓滑物將皺褶輕輕壓平,就能漂亮地展開。

作品作法

※關於圖案 { 　=圖案部分
　　　　　　　=剪掉不用的部分

※摺法請參照P.42至P.45。

※圖案全部為原寸。

p.2-1　兔子

＊摺法…蛇腹8褶
＊材料…色紙　15cm²（藍色）1張

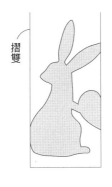

p.2-2　松鼠

＊摺法…蛇腹4褶
＊材料…色紙　15cm²（茶色）1張

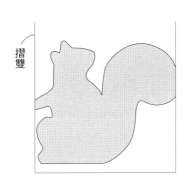

p.2-3　狐狸

＊摺法…蛇腹4褶
＊材料…色紙　15cm²（黃色）1張

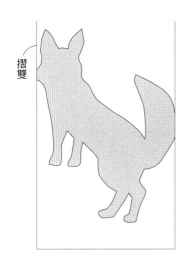

p.2-4　小鹿

＊摺法…蛇腹4褶
＊材料…色紙　15cm²（粉紅色）1張

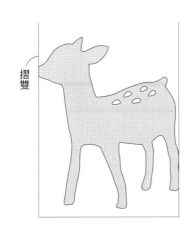

p.2-5　熊

＊摺法…蛇腹4褶
＊材料…色紙　15cm²（焦茶色）1張

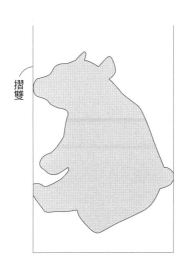

p.2-6　果實

＊摺法…四角2褶
＊材料…色紙　7.5cm²（綠色・藍色・紅色）1張

p.3-7　鼯鼠

＊摺法…蛇腹4褶
＊材料…色紙　15cm²（紫紅色）1張

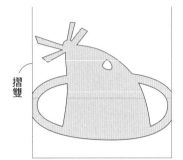

摺雙

p.3-8　松鼠

＊摺法…蛇腹4褶
＊材料…色紙　15cm²（茶色）1張

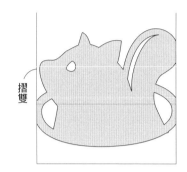

摺雙

p.3-9　老鼠

＊摺法…蛇腹4褶
＊材料…色紙　15cm²（灰色）1張

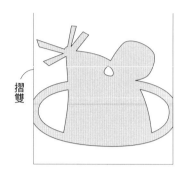

摺雙

p.3-10　蔓草

＊摺法…蛇腹6褶
＊材料…色紙　15cm²（綠色）1張

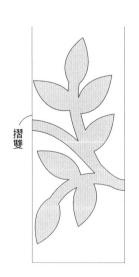

摺雙

p.3-11　兔子

＊摺法…三角8褶
＊材料…色紙　15cm²（白色）1張

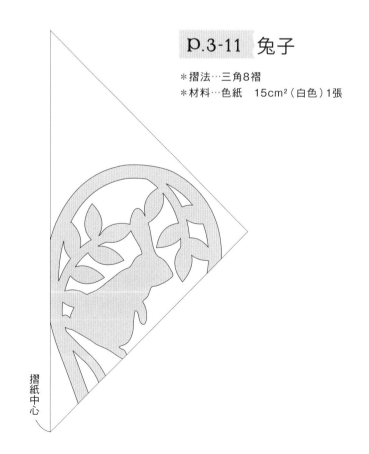

摺紙中心

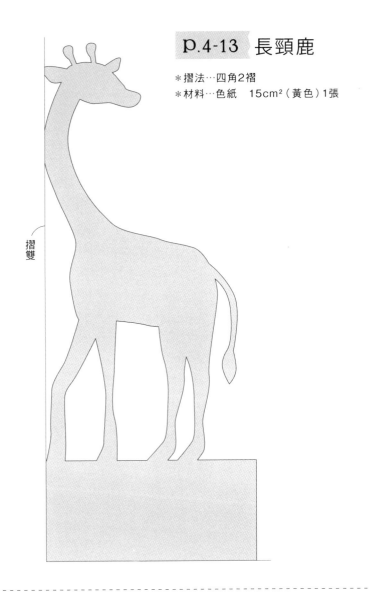

p.4-13 長頸鹿

＊摺法…四角2褶
＊材料…色紙　15cm²（黃色）1張

摺雙

p.4-12 大象

＊摺法…三角8褶
＊材料…色紙　15cm²（水色）1張

摺紙中心

p.4-14 袋鼠

＊摺法…蛇腹4褶
＊材料…色紙　15cm²（茶色）1張

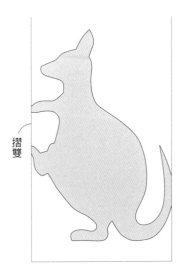

摺雙

p.4-15 馬

＊摺法…三角8褶
＊材料…色紙　15cm²（粉紅色）1張

摺紙中心

p.5-16 熊貓

＊摺法…蛇腹4褶
＊材料…色紙　15cm²（黑色）1張

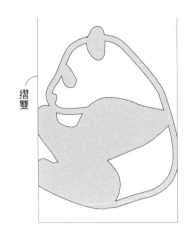

摺雙

p.5-17 花圈

＊摺法…三角6褶
＊材料…色紙　7.5cm²（藍綠色・黃綠色）1張

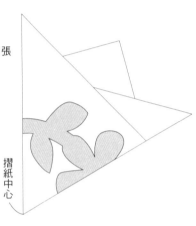

摺紙中心

p.5-18 綿羊

＊摺法…四角2褶
＊材料…色紙　15cm²（黑色）1張

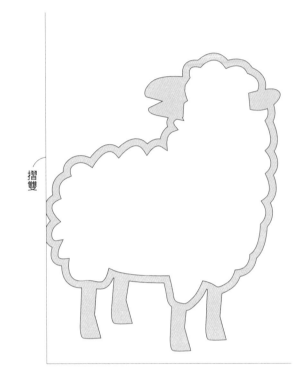

摺雙

p.5-19 母鴨帶小鴨

＊摺法…四角2褶
＊材料…色紙　15cm²（紅色）1張

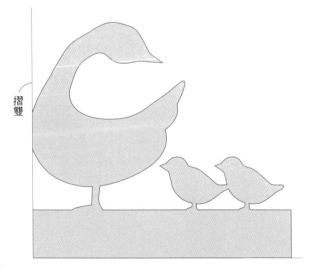

摺雙

p.5-20 山羊

＊摺法…四角2褶
＊材料…色紙　15cm²（灰色）1張

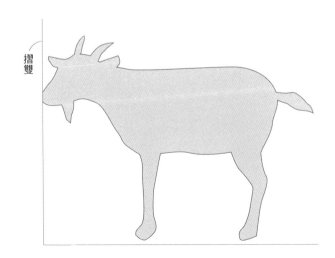

摺雙

p.5-21 驢子

＊摺法…四角2褶
＊材料…色紙　15cm²（銘黃色）1張

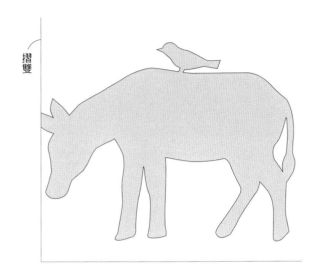

摺雙

p.6-22 蜂鳥

＊摺法…四角2褶
＊材料…色紙　15cm²（橘色）1張

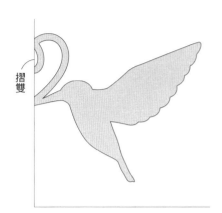

摺雙

p.6-23 天鵝

＊摺法…蛇腹4褶
＊材料…色紙　15cm²（淡粉紅色）1張

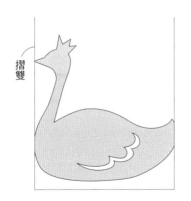

摺雙

p.6-24 孔雀

＊摺法…蛇腹4褶
＊材料…色紙　15cm²（紫色）1張

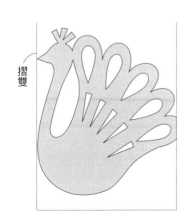

摺雙

p.6-25 紅鶴

＊摺法…蛇腹4褶
＊材料…色紙　15cm²（深粉紅色）1張

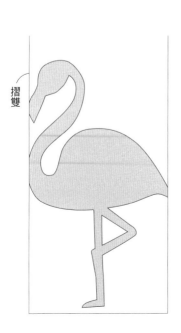

摺雙

p.6-26 貓頭鷹

＊摺法…蛇腹4褶
＊材料…色紙　15cm²（茶色）1張

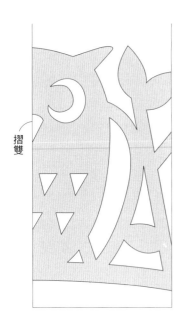

摺雙

p.7-27 鴿子

＊摺法…三角8褶
＊材料…色紙　15cm²（水色）1張

摺紙中心

p.7-28 小鳥＆愛心

＊摺法…三角8褶
＊材料…色紙　15cm²（淡粉紅色）1張

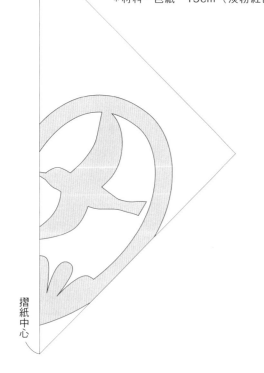

摺紙中心

p.7-29 啄木鳥

＊摺法…三角8褶
＊材料…色紙　15cm²（藍色）1張

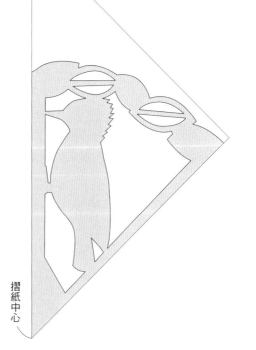

摺紙中心

p.8-30 蜜蜂

* 摺法…三角8褶
* 材料…色紙　15cm²（黃色）1張

摺紙中心

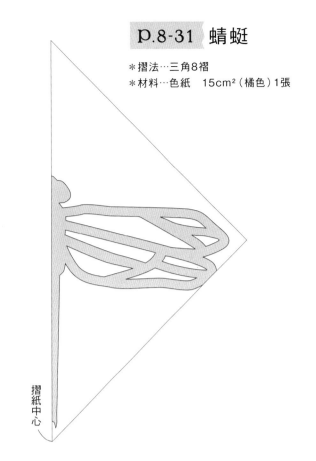

p.8-31 蜻蜓

* 摺法…三角8褶
* 材料…色紙　15cm²（橘色）1張

摺紙中心

p.8-32 蟬

* 摺法…蛇腹8褶
* 材料…色紙　15cm²（鉻黃色）1張

摺雙

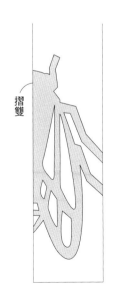

p.8-33 鍬形蟲

* 摺法…蛇腹8褶
* 材料…色紙　15cm²（茶紅色）1張

摺雙

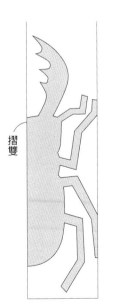

p.8-34 獨角仙

* 摺法…蛇腹8褶
* 材料…色紙　15cm²（黑色）1張

摺雙

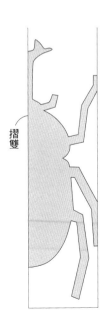

p.9-35 蝴蝶

＊摺法…四角2褶
＊材料…色紙　15cm²（紫紅色）1張

摺雙

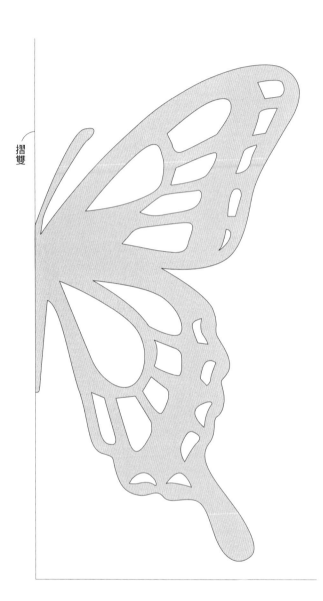

p.9-36 蝴蝶

＊摺法…四角2褶
＊材料…色紙　15cm²（銘黃色）1張

摺雙

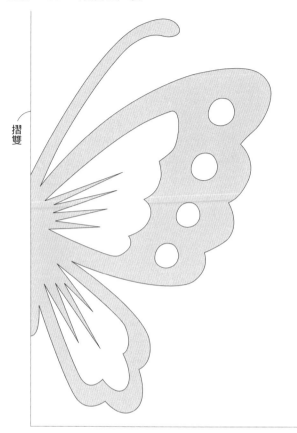

p.9-37 蝴蝶

＊摺法…四角2褶
＊材料…色紙　15cm²（苔綠色）1張

摺雙

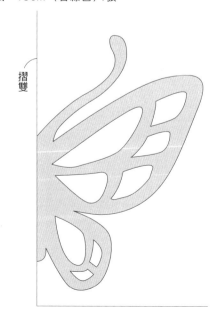

p.9-38 蝴蝶（大）

＊摺法…四角2褶
＊材料…色紙　15cm²（深粉紅色）1張

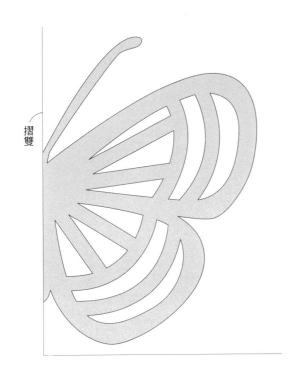

摺雙

p.9-39 蝴蝶（小）

＊摺法…四角2褶
＊材料…色紙　15cm²（淡粉紅色）1張

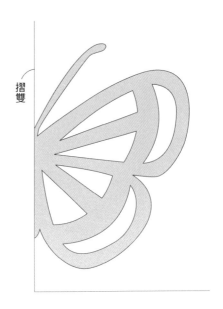

摺雙

p.10-40 燕子

＊摺法…蛇腹4褶
＊材料…色紙　15cm²（藏青色）1張

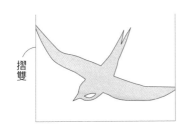

摺雙

p.10-41 蝴蝶與蝴蝶結

＊摺法…三角8褶
＊材料…色紙　15cm²（粉紅色）1張

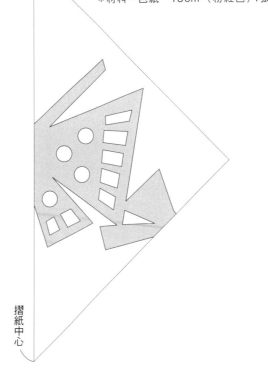

摺紙中心

P.10-42　蒲公英

＊摺法⋯三角8褶
＊材料⋯色紙　15cm²（黃色）1張

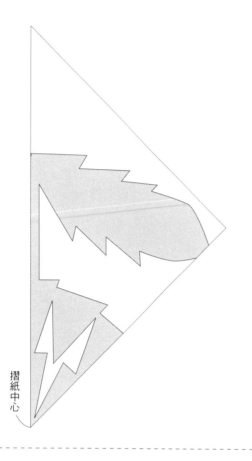

摺紙中心

P.10-43　菖蒲

＊摺法⋯蛇腹8褶
＊材料⋯色紙　15cm²（紫色）1張

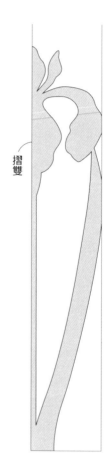

摺雙

P.10-44　草莓

＊摺法⋯蛇腹8褶
＊材料⋯色紙　15cm²（紅色）1張

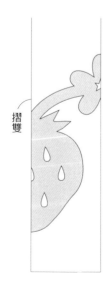

摺雙

P.10-45　帽子

＊摺法⋯蛇腹4褶
＊材料⋯色紙　15cm²（銘黃色）1張

摺雙

p.11-46 洋牡丹

＊摺法…三角6褶
＊材料…色紙　15cm²（粉紅色・淡粉紅色・淡紫色）1張

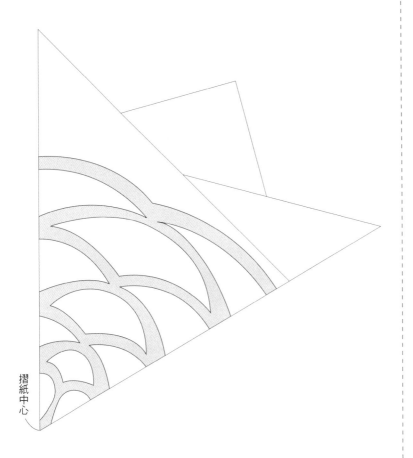

p.11-47 蝴蝶

＊摺法…四角2褶
＊材料…色紙　7.5cm²（橘色・黃色・橘紅色）1張

p.11-48 四葉

＊摺法…三角8褶
＊材料…色紙　7.5cm²
　　　（黃綠色・薄荷綠色・綠色）1張

p.12-49 刨冰

＊摺法…蛇腹8褶
＊材料…色紙　15cm²（紅色）1張

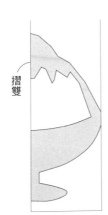

p.12-50 海灘拖鞋

＊摺法…蛇腹8褶
＊材料…色紙　15cm²（黃色）1張

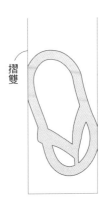

p.12-51 螃蟹

＊摺法…蛇腹8褶
＊材料…色紙　15cm²（紅色）1張

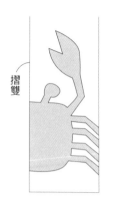

摺雙

p.12-52 蝸牛

＊摺法…蛇腹4褶
＊材料…色紙　15cm²（紫色）1張

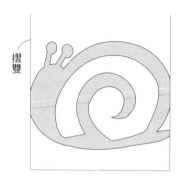

摺雙

p.12-53 金魚

＊摺法…三角8褶
＊材料…色紙　15cm²（紅色）1張

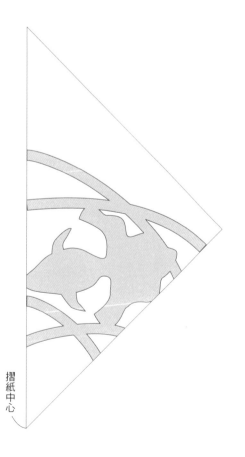

摺紙中心

p.12-54 青蛙

＊摺法…三角8褶
＊材料…色紙　15cm²（綠色）1張

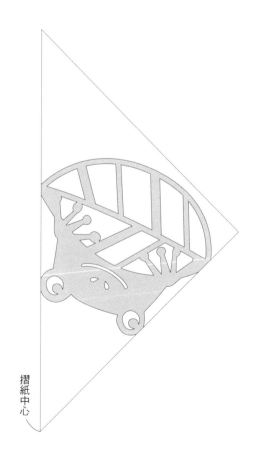

摺紙中心

＊摺法…四角2褶
＊材料…雙面色紙 15cm²（紫色×藍色·花紋）1張
或是描圖紙 15cm²（紫色·藍色·花紋）1張
線

＊摺法…四角2褶
＊材料…圖畫紙 20cm×10cm（粉彩粉紅色·粉橘色·粉綠色）1張
或是描圖紙 15cm²（紫色·水色·花紋）1張
線

摺雙

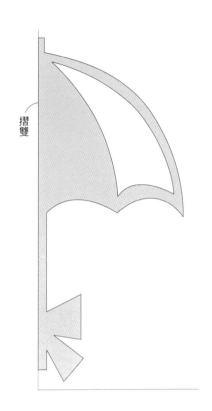

摺雙

55（水滴1顆）

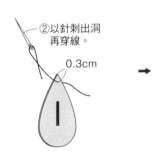

②以針刺出洞
再穿線。

0.3cm

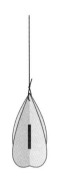

①剪下兩枚相同水滴，
疊在一起後，以釘書機釘在一起。

將線綁好後
把紙打開，吊起。

56（水滴2顆）

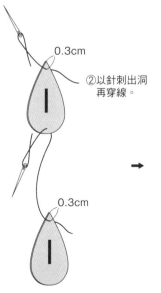

0.3cm

②以針刺出洞
再穿線。

0.3cm

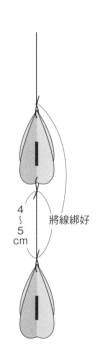

4
～
5
cm

將線綁好

①剪下兩枚相同水滴圖案，
疊在一起後，以釘書機釘在一起，
重複製作兩次。

將線綁好後
把紙打開，吊起。

57（傘）

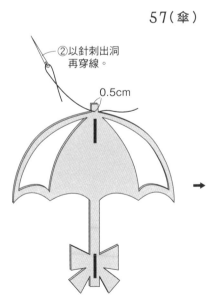

②以針刺出洞
再穿線。

0.5cm

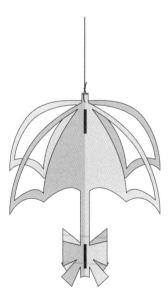

①剪下兩枚相同雨傘圖案，
疊在一起後，以釘書機釘在一起。

將線綁好後把紙打開，吊起。

P.13-58 葉子掛飾

＊摺法…四角2褶
＊材料…圖畫紙　10×14cm（深綠色）1張
　　　　麻線

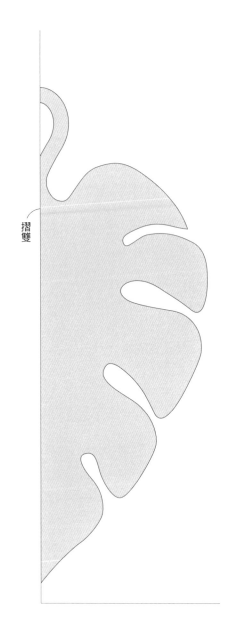

摺雙

P.13-59 葉子掛飾

＊摺法…四角2褶
＊材料…圖畫紙　11cm×16cm（粉綠色）1張
　　　　麻線

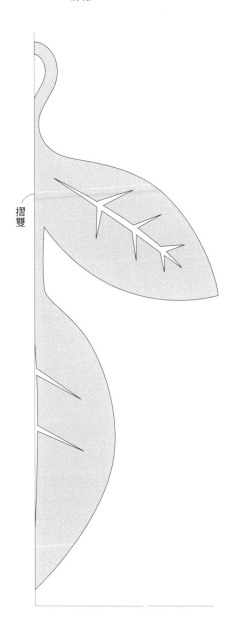

摺雙

58、59、61至63

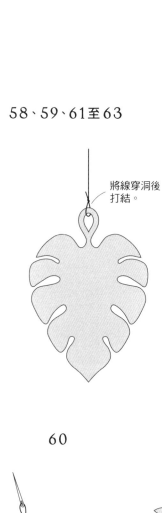

將線穿洞後
打結。

P.13-60 葉子掛飾

＊摺法…蛇腹8褶
＊材料…色紙　15cm²
　　　　（粉綠色‧藍綠色‧黃綠色）1張
　　　　線

摺雙

60

0.6cm

以針刺出洞
再穿線。

將線綁好後
吊起來。

P.13-61 葉子掛飾

＊摺法…四角2摺
＊材料…圖畫紙　11cm×15cm（鮮黃綠色）1張
　　　　麻線

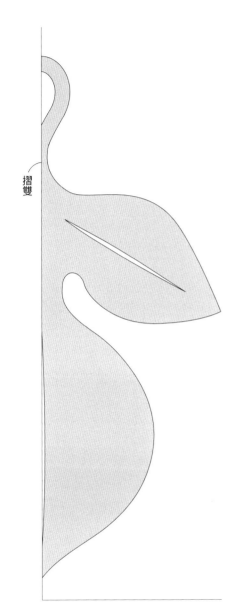

摺雙

P.13-63 葉子掛飾

＊摺法…四角2摺
＊材料…圖畫紙　10cm×15cm（綠色）1張
　　　　麻線

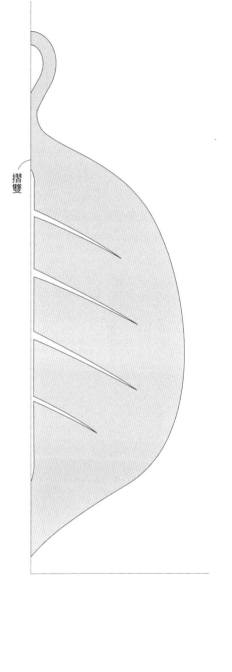

摺雙

P.13-62 葉子掛飾

＊摺法…四角2摺
＊材料…圖畫紙　11cm×15cm（橄欖綠色）1張
　　　　麻線

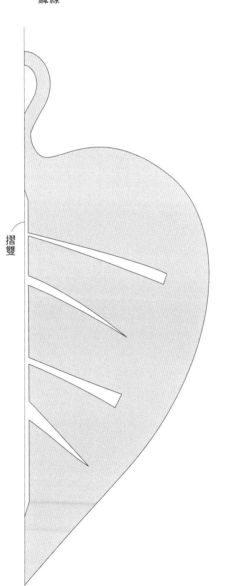

摺雙

p.14-64 彼岸花

＊摺法…三角8褶
＊材料…色紙　15cm²
　　　　（紅色）1張

摺紙中心

p.14-65 冬青

＊摺法…三角8褶
＊材料…色紙　15cm²（橘色）1張

摺紙中心

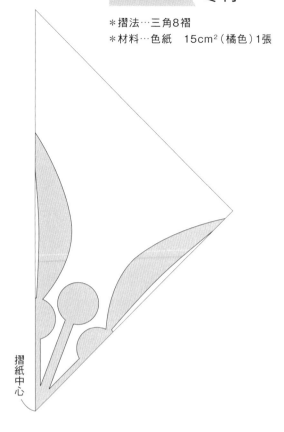

p.14-66 龍膽

＊摺法…三角8褶
＊材料…色紙　15cm²
　　　　（紫色）1張

摺紙中心

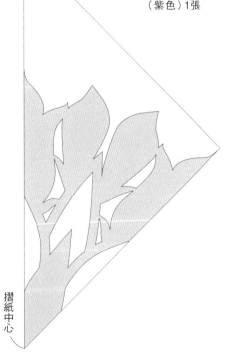

p.15-67 果實

＊摺法…蛇腹6褶
＊材料…色紙　15cm²（紅咖啡色・深綠色）1張

摺雙

p.15-68 落葉

＊摺法…四角2褶
＊材料…圖畫紙　7cm×8cm（橘色・紅色）1張

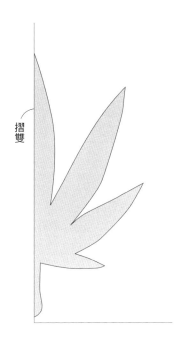

p.15-69 落葉

＊摺法…四角2褶
＊材料…圖畫紙　7cm×8cm（黃色）1張

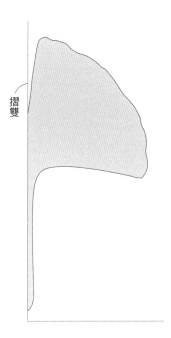

p.15-70 落葉

＊摺法…四角2褶
＊材料…圖畫紙　6cm×7.5cm（紅色・胭脂色）1張

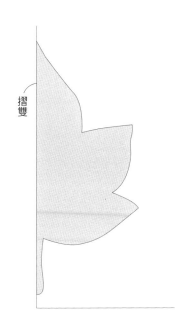

p.15-71 落葉

＊摺法…四角2褶
＊材料…圖畫紙　6cm×6.5cm（橘色・胭脂色）1張

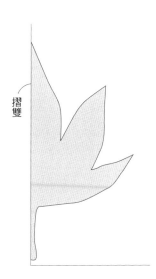

p.15-72 蘋果

＊摺法…蛇腹8褶
＊材料…色紙　15cm²（黃綠色）1張

摺雙

p.15-73 栗子果實

＊摺法…蛇腹8褶
＊材料…色紙　15cm²（焦茶色）1張

摺雙

p.15-74 蘑菇

＊摺法…蛇腹8褶
＊材料…摺紙　15cm²（茶色）1張

摺雙

p.16-75 麋鹿

＊摺法…三角8褶
＊材料…色紙　15cm²（茶色）1張

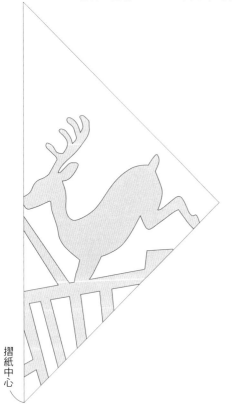

摺紙中心

p.16-76 花圈

＊摺法…三角8褶
＊材料…色紙　15cm²（深綠色）1張

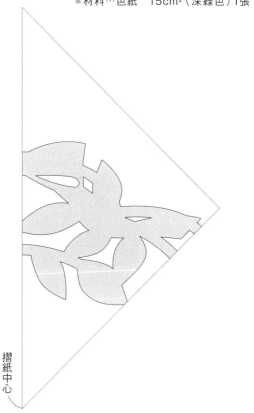

摺紙中心

p.16-77 聖誕樹

＊摺法…蛇腹8褶
＊材料…色紙　15cm²（深藍色）1張

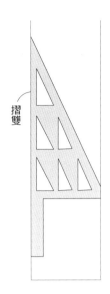

p.16-78 裝飾

＊摺法…蛇腹8褶
＊材料…色紙　15cm²（鮭魚粉紅色）1張

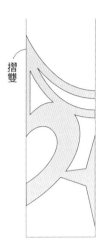

p.16-79 蠟燭

＊摺法…蛇腹8褶
＊材料…色紙　15cm²（胭脂色）1張

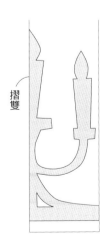

p.16-80 聖誕老人＆麋鹿

＊摺法…四角2褶
＊材料…色紙　15cm²（茶色）1張

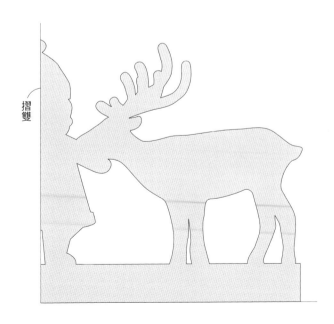

p.17-81 雪花掛飾

＊摺法…三角6褶
＊材料…色紙　7.5cm²（白色）1張
　　　　線

摺紙中心

p.17-82 雪花掛飾

＊摺法…三角6褶
＊材料…色紙　7.5cm²（白色）1張
　　　　線

摺紙中心

81・82

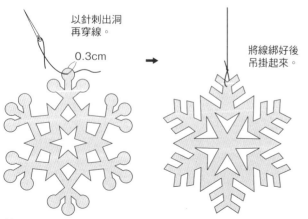

以針刺出洞
再穿線。

0.3cm

→

將線綁好後
吊掛起來。

p.17-85 雪花（大）

＊摺法…三角6褶
＊材料…色紙　15cm²（白色）1張

摺紙中心

p.17-86 雪花（小）

＊摺法…三角6褶
＊材料…色紙　15cm²（白色）1張

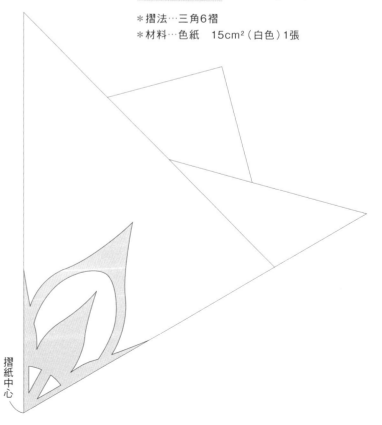

摺紙中心

p.17-83 樅樹（大）
p.17-84 樅樹（小）

＊摺法…四角2褶
＊材料…雙面色紙　15cm²（黃色×綠色・花紋）1張
　　　　或描圖紙　15cm²（綠色・花紋）1張

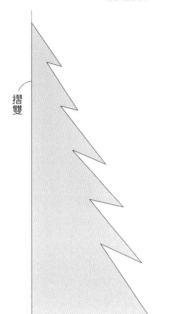

83・84

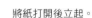

剪下兩枚相同樹木圖案，
疊在一起後，
以釘書機釘在一起。

將紙打開後立起。

p.18-87 花

＊摺法…三角8褶
＊材料…色紙　15cm²（奶油色）1張

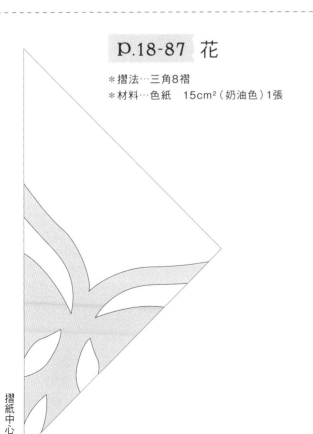

p.18-88 花

＊摺法…三角8褶
＊材料…色紙　15cm²（土黃色）1張

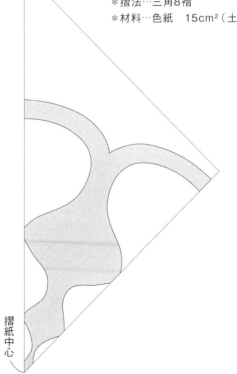

P.19-89 非洲菊

*摺法…三角8褶
*材料…色紙　15cm²（亮紫色）1張

摺紙中心

P.19-90 秋牡丹

*摺法…三角8褶
*材料…色紙　15cm²（紫色）1張

摺紙中心

P.21-95 花

*摺法…三角8褶
*材料…色紙　15cm²（黃綠色）1張

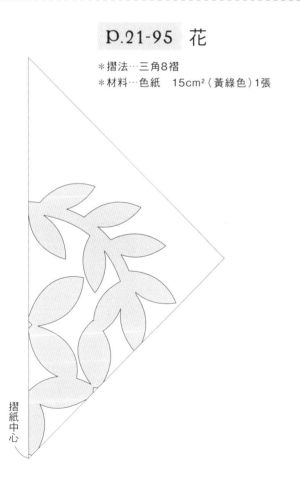

摺紙中心

P.21-96 花

*摺法…三角8褶
*材料…色紙　15cm²（白色）1張

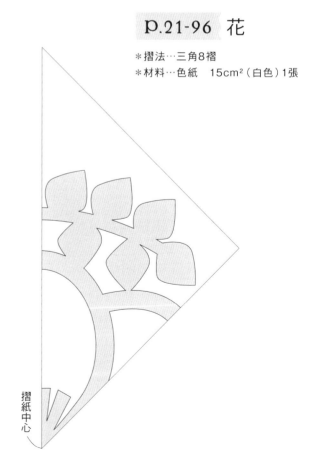

摺紙中心

p.20-92 花

＊摺法…三角8褶
＊材料…色紙　15cm²（焦茶色）1張

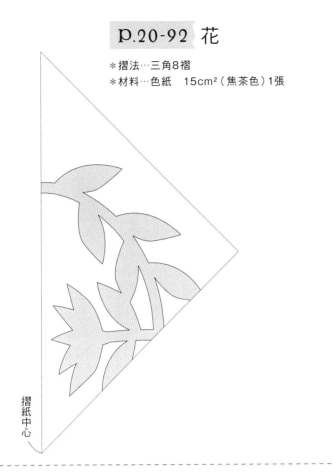

摺紙中心

p.20-93 花

＊摺法…三角8褶
＊材料…色紙　15cm²（土黃色）1張

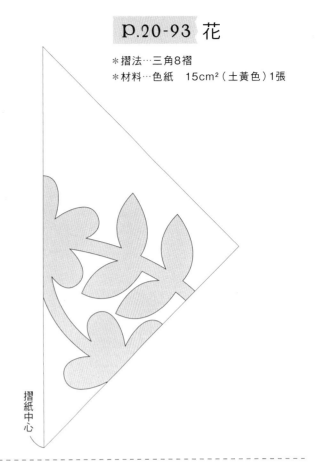

摺紙中心

p.20-94 風信子

＊摺法…三角8褶
＊材料…色紙　15cm²（橘色）1張

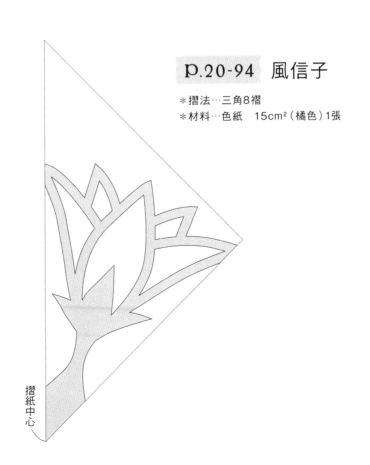

摺紙中心

P.22-97 薔薇

＊摺法…三角8褶
＊材料…色紙　15cm²（鮮紅色）1張

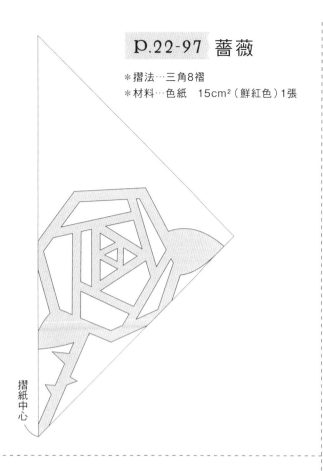

摺紙中心

P.22-98 薔薇

＊摺法…三角8褶
＊材料…色紙　15cm²（紅色）1張

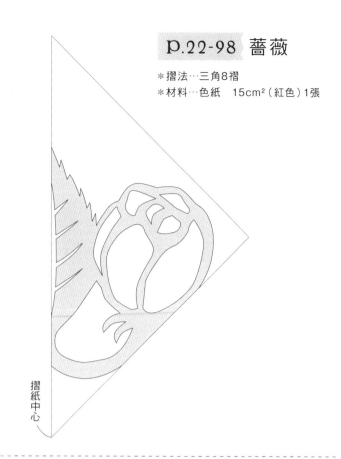

摺紙中心

P.24-105 穿長靴的貓

＊摺法…四角2褶
＊材料…色紙　15cm²（茶色）1張

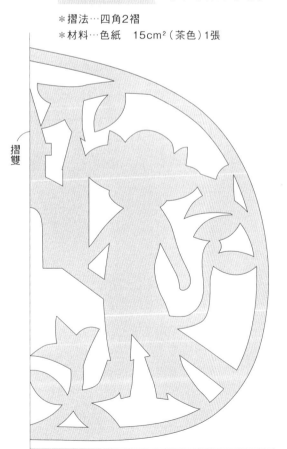

摺雙

P.24-106 青蛙王子

＊摺法…四角2褶
＊材料…色紙　15cm²（粉色）1張

摺雙

P.24-104　書

＊摺法…蛇腹8褶
＊材料…色紙　15cm²（苔綠色）1張

摺雙

P.24-107　布萊梅樂隊

＊摺法…四角2褶
＊材料…色紙　15cm²（紫色）1張

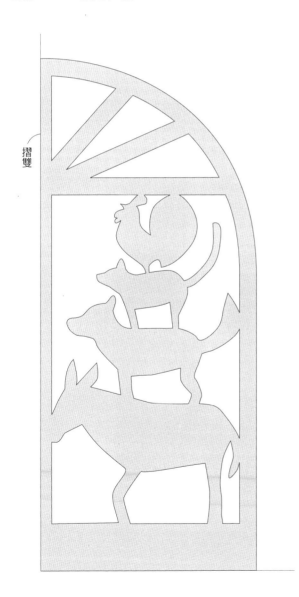

摺雙

P.24-108　小紅帽

＊摺法…四角2褶
＊材料…色紙　15cm²（紅色）1張

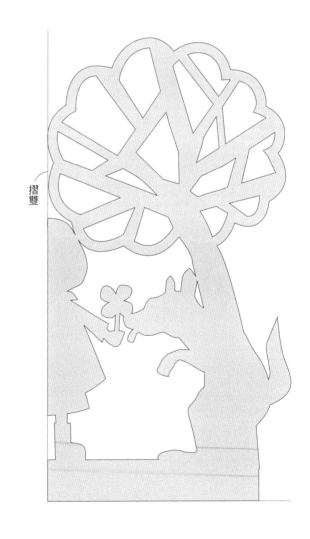

摺雙

p.23-99 罌粟花

花瓣
＊摺法…三角8褶
＊材料…色紙　15cm²（白色與奶油色、
　　　　　　　或是橘色與橙色）各1張

花心A
＊摺法…三角8褶
＊材料…色紙　7.5cm²（黃色）1張
花心B
＊摺法…三角8褶
＊材料…色紙　7.5cm²（黃色·奶油色）各1張

花瓣

花心A

花心B

摺紙中心

摺紙中心

摺紙中心

作法

以圖釘釘住
花朵中央。

花瓣兩枚稍微呈散開狀重疊
（上側：白色　下側：奶油色　或是）
（上側：橘色　下側：橘黃色）

花心A上方以花心B（奶油色）、
花心B（黃色）的順序重疊。

p.23-100 秋牡丹

花瓣（大）
＊摺法…三角8褶
＊材料…色紙　15cm²（紅色與橘紅色、
　　　　　　　或是紫色與藍紫色）各1張

花瓣（小）
＊摺法…三角8褶
＊材料…色紙　7.5cm²（白色）各1張

花心A（型紙與99罌粟花可共通）
＊摺法…三角8褶
＊材料…色紙　7.5cm²（黑色）1張
花心B（紙型與99罌粟花可共用）
＊摺法…三角8褶
＊材料…色紙　7.5cm²（黑色）1張

花瓣（大）

摺紙中心

花瓣（小）

摺紙中心

作法

以圖釘釘住
花朵中央

花心B疊在
花心A上

花瓣（小）

花瓣（大）兩枚稍微呈散開狀重疊
（上側：紅色　下側：橘紅色　或是）
（上側：紫色　下側：藍紫色）

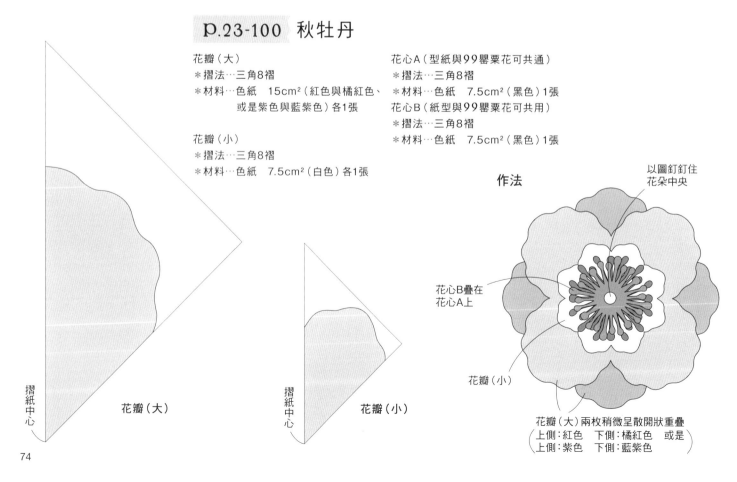

P.23-101 花

花瓣（大）
＊摺法…三角8褶
＊材料…色紙　15cm²（水色與土耳其藍色、或是淡藍色與水色）各1張
花瓣（小）
＊摺法…三角8褶
＊材料…色紙　7.5cm²（奶油色）各1張

作法

以圖釘釘住
花朵中央

花瓣（小）

花瓣（大）兩枚稍微呈散開狀重疊
（上側：水色　下側：土耳其藍色　或是）
（上側：淡藍色　下側：水色　　　　　　）

摺紙中心

花瓣（大）

摺紙中心

花瓣（小）

P.23-102 小花

花瓣C1張＋D1張
＊材料…色紙　7.5cm²（黃色·奶油色）各1張

P.23-103 小花

花瓣A1張＋B1張＋C1張
＊材料…色紙　7.5cm²（灰白色·奶油色1張）

作法…全部三角8摺

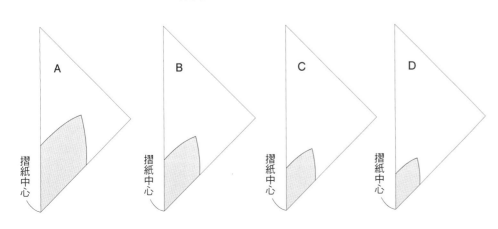

摺紙中心　A

摺紙中心　B

摺紙中心　C

摺紙中心　D

作法

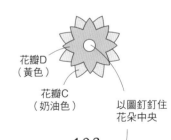

102

花瓣D
（黃色）

花瓣C
（奶油色）

以圖釘釘住
花朵中央

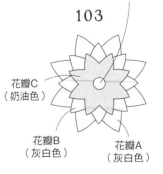

103

花瓣C
（奶油色）

花瓣B
（灰白色）

花瓣A
（灰白色）

p.25-109　寶石（大）

* 摺法…三角6褶
* 材料…色紙　7.5cm²
　（胭脂色・深灰色・淺灰色・白色）1張

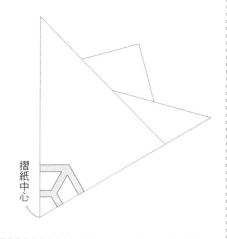

摺紙中心

p.25-110　寶石（小）

* 摺法…三角6褶
* 材料…色紙　7.5cm²
　（胭脂色・深灰色・淺灰色・白色）1張

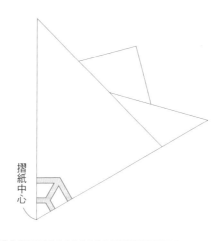

摺紙中心

p.25-111　寶石

* 摺法…四角2褶
* 材料…色紙　7.5cm²
　（深灰色・淺灰色）1張

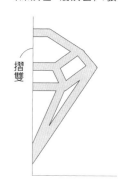

摺雙

p.25-114　王冠

* 摺法…蛇腹8褶
* 材料…色紙　15cm²（紫色）1張

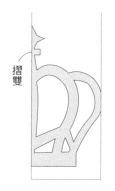

摺雙

p.25-112　寶石掛飾

* 摺法…蛇腹8褶
* 材料…金箔色紙　15cm²
　（紫色・深粉紅色・銀色）1張
　線

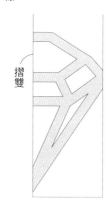

摺雙

p.25-113　寶石掛飾
p.25-116　寶石

* 摺法…蛇腹8褶
* 113材料…金箔色紙
　　　　　　15cm²（紫色・銀色）1張
　　　　　　線
* 116材料…色紙　15cm²（紅色）1張

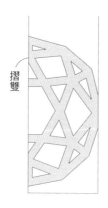

摺雙

112・113

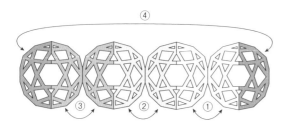

④
③　②　①

依照①〜④的順序，在隔壁的寶石內側
塗口紅膠後黏貼。（112相同作法）

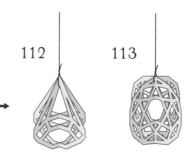

112　　　113

將線綁好後把紙打開

p.25-115　戒指

* 摺法…蛇腹8褶
* 材料…色紙　15cm²（灰色）1張

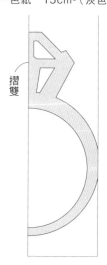

摺雙

p.26-117 相框

＊摺法…三角8褶
＊材料…色紙　15cm²（紅色）1張

摺紙中心

p.26-118 相框

＊摺法…四角4褶
＊材料…色紙　15cm²（粉紅色）1張

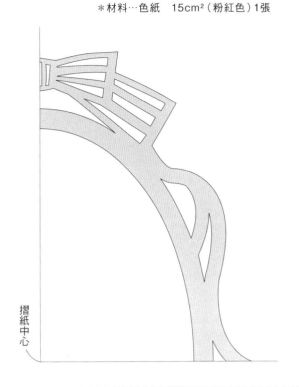

摺紙中心

p.27-119 相框

＊摺法…四角4褶
＊材料…色紙　15cm²（胭脂色）1張

摺紙中心

p.27-120 相框

＊摺法…四角4褶
＊材料…色紙　15cm²（苔綠色）1張

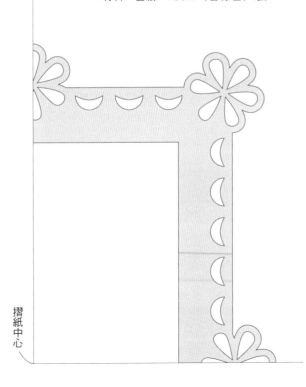

摺紙中心

P.27-121 相框

＊摺法…四角4褶
＊材料…色紙　15cm²（銘黃色）1張

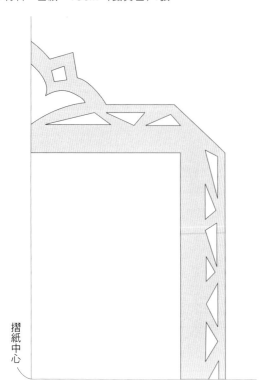

摺紙中心

P.28-122 蕾絲

＊摺法…三角6褶
＊材料…色紙　15cm²（綠色）1張

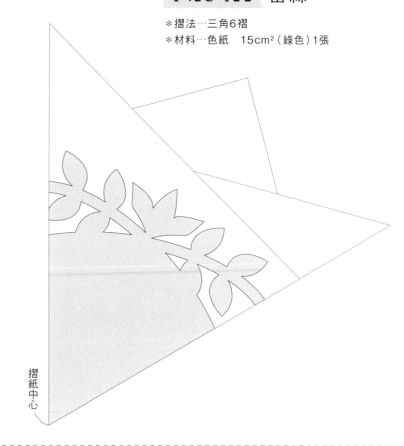

摺紙中心

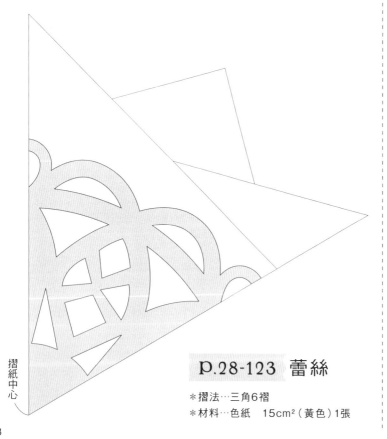

摺紙中心

P.28-123 蕾絲

＊摺法…三角6褶
＊材料…色紙　15cm²（黃色）1張

P.29-125 蕾絲

＊摺法…三角8褶
＊材料…色紙　15cm²（淡紫色）1張

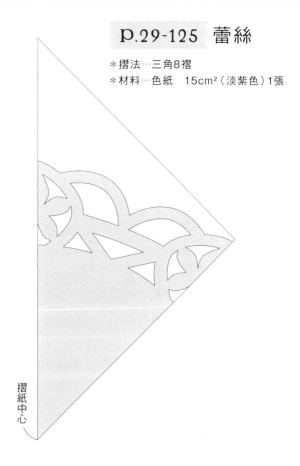

摺紙中心

p.28-124 蕾絲

＊摺法…三角6褶
＊材料…色紙　15cm²（淡藍色）1張

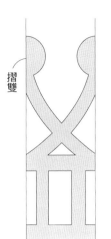

p.29-127 蕾絲

＊摺法…蛇腹8褶
＊材料…色紙　15cm²（白色）1張

摺雙

p.29-128 蕾絲

＊摺法…蛇腹6褶
＊材料…色紙　15cm²（白色）1張

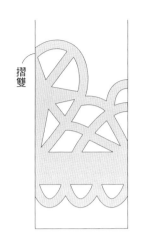

摺雙

摺紙中心

p.29-129 蕾絲

＊摺法…蛇腹8褶
＊材料…色紙　15cm²（白色）1張

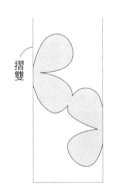

摺雙

p.29-130 蕾絲

＊摺法…蛇腹8褶
＊材料…色紙　15cm²（黃綠色）1張

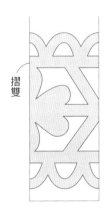

摺雙

p.29-126 蕾絲

＊摺法…三角8褶
＊材料…色紙　15cm²
　　　　（薄荷綠色）1張

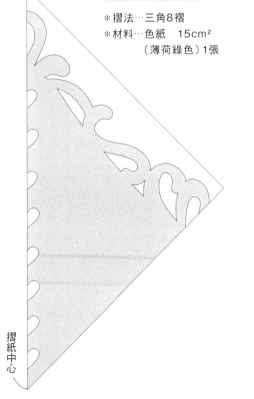

摺紙中心

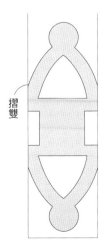

摺雙

p.29-131 蕾絲

＊摺法…蛇腹8褶
＊材料…色紙　15cm²（粉紅色）1張

p.30-132 貓

＊摺法…信封四角2褶
＊材料…信封　9cm×20.5cm（黃色）1張

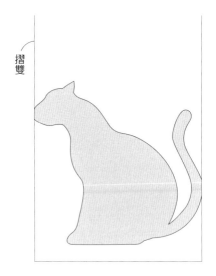

摺雙

p.30-133 老鼠

＊摺法…信封四角2褶
＊材料…信封　9cm×20.5cm（藍色）1張

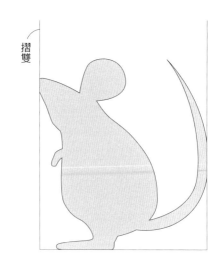

摺雙

p.30-134 貓

＊摺法…信封四角2褶
＊材料…信封　9cm×22.5cm（淡駝色）1張

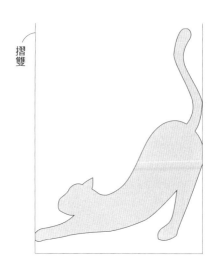

摺雙

p.30-135 薔薇

＊摺法…信封蛇腹3褶
＊材料…信封　9cm×20.5cm
　　　　（粉紅色、黃色）1張

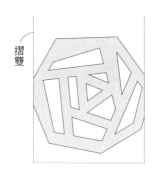

摺雙

p.31-136 皇冠

＊摺法…信封蛇腹4褶
＊材料…信封　9cm×20.5cm（粉紅色）1張

摺雙

p.31-137 皇冠

＊摺法…信封蛇腹4褶
＊材料…信封　9cm×20.5cm（黃色）1張

摺雙

露臺
＊摺法…信封四角2褶
＊材料…信封　9cm×22.5cm（淡駝色）1張
女孩
＊摺法…四角2褶
＊材料…圖畫紙　8cm×10cm（胭脂色）1張

樹木
＊摺法…信封四角2褶
＊材料…信封　9cm×20.5cm（薄荷綠色）1張
女孩
＊摺法…四角2褶
＊材料…圖畫紙　8cm×7cm（粉彩粉紅色）1張

摺雙

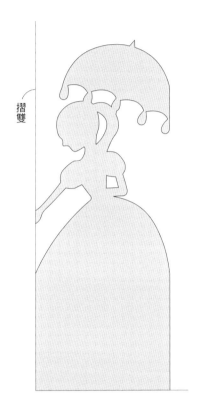

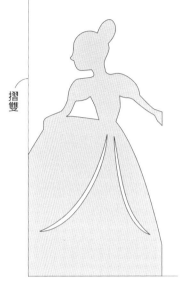

138・139
將信封剪紙（露臺・樹木）打開，
把圖畫紙（女孩）放入裡面再立起。

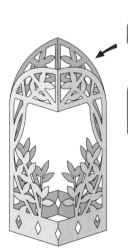
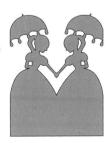
138

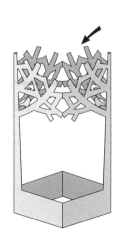
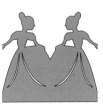
139

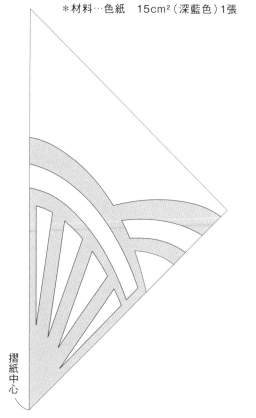

P.32-140 幾何圖案

＊摺法…三角6摺
＊材料…色紙　15cm²（茶色）1張

摺紙中心

P.32-141 幾何圖案

＊摺法…三角8摺
＊材料…色紙　15cm²（深藍色）1張

摺紙中心

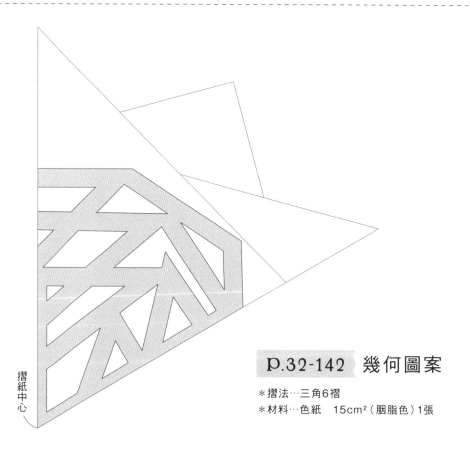

摺紙中心

P.32-142 幾何圖案

＊摺法…三角6摺
＊材料…色紙　15cm²（胭脂色）1張

p.33-143 幾何圖案

＊摺法…三角8褶
＊材料…色紙　15cm²（薄荷綠色）1張

摺紙中心

p.33-144 幾何圖案

＊摺法…三角8褶
＊材料…色紙　15cm²（銘黃色）1張

摺紙中心

p.33-145 幾何圖案

＊摺法…三角8褶
＊材料…色紙　15cm²（淡紫色）1張

摺紙中心

p.33-146 幾何圖案

＊摺法…三角8褶
＊材料…色紙　15cm²（土黃色）1張

摺紙中心

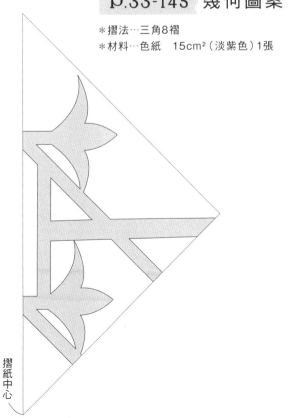

＊摺法…四角2褶
＊材料…圖畫紙　13cm×14cm（鮮黃綠色）1張
　　　　麻線

＊摺法…四角2褶
＊材料…圖畫紙　14cm×13cm（亮紫色）1張
　　　　麻線

摺雙

摺雙

153

將線穿過洞，
打結後掛起。
（154·155作法相同）

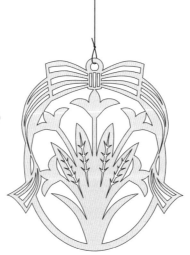

p.35-155　鳥形裝飾

＊摺法…四角2褶
＊材料…圖畫紙　12cm×15cm（鮭魚粉紅色）1張
　　　　麻線

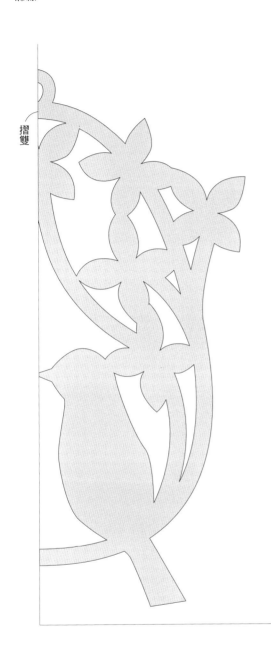

p.34-147　小鳥

＊摺法…蛇腹4褶
＊材料…色紙　15cm²（銘黃色）1張

p.34-148　洗好的衣服

＊摺法…蛇腹4褶
＊材料…色紙　15cm²（薄荷綠色）1張

p.34-149　澆花

＊摺法…蛇腹4褶
＊材料…色紙　15cm²（藍色）1張

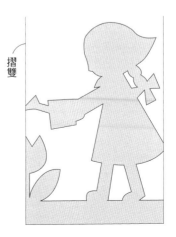

P.34-150　熱氣球

＊摺法…蛇腹4褶
＊材料…色紙　15cm²（水色）1張

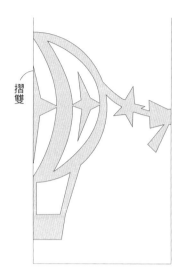

P.34-152　花

＊摺法…蛇腹4褶
＊材料…色紙　15cm²（黃綠色）1張

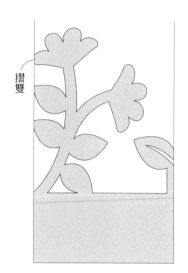

P.34-151　房子

＊摺法…蛇腹4褶
＊材料…色紙　15cm²（紅色）1張

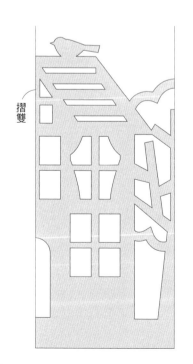

P.36-157　大樓

＊摺法…蛇腹4褶
＊材料…色紙　15cm²（深藍色）1張

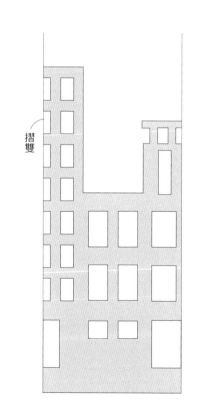

P.36-158　樹林

＊摺法…蛇腹4褶
＊材料…色紙　15cm²（綠色）1張

P.36-156　星星

＊摺法…蛇腹8褶
＊材料…色紙　15cm²（白色）1張

※P.36的圖案是
　剪好兩張後
　排在一起。

摺雙

P.37-166　貓

＊摺法…蛇腹4褶
＊材料…色紙　15cm²（黑色）1張

摺雙

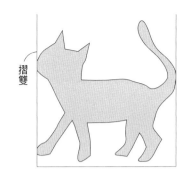

P.36-159　房子

＊摺法…蛇腹4褶
＊材料…色紙　15cm²（胭脂色）1張

摺雙

P.37-164　樹木

＊摺法…蛇腹4褶
＊材料…色紙　15cm²（茶色）1張

摺雙

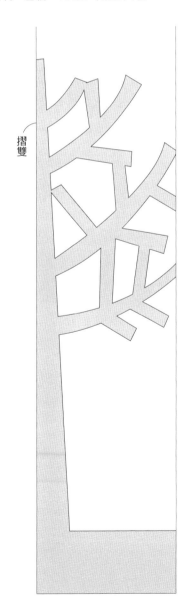

P.37-165　街燈

＊摺法…蛇腹8褶
＊材料…色紙　15cm²（紫色）1張

摺雙

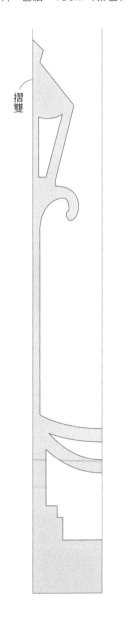

P.37-160　星星掛飾

* 摺法…四角2褶
* 材料…圖畫紙　8cm×14cm（奶油色）1張
　　　　線

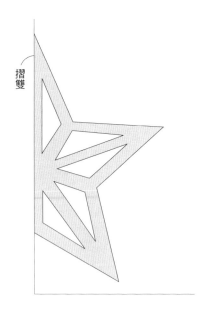

摺雙

P.37-161　星星掛飾

* 摺法…四角2褶
* 材料…圖畫紙　3cm×10cm（銀色）1張
　　　　線

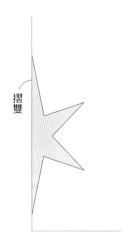

摺雙

作法

0.4cm

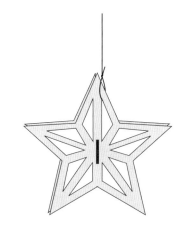

剪下兩枚相同星星圖案，
疊在一起後用釘書機釘在一起。
161・162 以針穿線後打結。

在兩張重疊的161・162
狀態下，將線穿過圖案
中間空洞處，打結。

將紙展開後吊起來。

P.37-162　星星掛飾

* 摺法…四角2褶
* 材料…圖畫紙　6cm×12cm（奶油色）1張
　　　　線

摺雙

P.37-163　星星掛飾

* 摺法…四角2褶
* 材料…圖畫紙　6cm×12cm（奶油色）1張
　　　　線

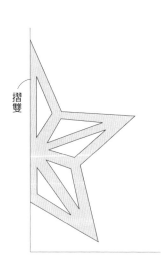

摺雙

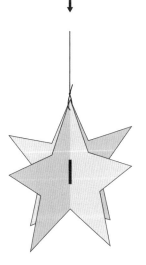

趣‧手藝 16

摺！剪！開！完美剪紙3 Steps
１６６枚好感系×超簡單創意剪紙圖案集（熱銷經典版）

作　　者／室岡昭子
譯　　者／黃鏡蒨
發 行 人／詹慶和
選 書 人／Eliza Elegant Zeal
執行編輯／黃璟安‧陳姿伶
編　　輯／蔡毓玲‧劉蕙寧
執行美編／韓欣恬‧周盈汝
美術編輯／陳麗娜
出 版 者／Elegant-Boutique新手作
發 行 者／悅智文化事業有限公司　郵政劃撥帳號／19452608
戶　　名／悅智文化事業有限公司
地　　址／220新北市板橋區板新路206號3樓
網　　址／www.elegantbooks.com.tw
電子郵件／elegant.books@msa.hinet.net　電話／(02)8952-4078
傳　　真／(02)8952-4084

2013年7月初版一刷　2017年4月二版一刷
2021年1月三版一刷　定價280元

Lady Boutique Series　No.3511
OTONA KAWAII KIRIGAMI ZUAN-SHU 2
Copyright © 2012 BOUTIQUE-SHA
All rights reserved.
Original Japanese edition published in Japan by BOUTIQUE-SHA.
Chinese (in complex character) translation rights arranged with BOUTIQUE-SHA
through KEIO CULTURAL ENTERPRISE CO., LTD.

經銷／易可數位行銷股份有限公司
地址／新北市新店區寶橋路235巷6弄3號5樓
電話／(02)8911-0825　傳真／(02)8911-0801

國家圖書館出版品預行編目(CIP)資料

摺!剪!開!完美剪紙3 Steps：166枚好感系x超簡單創
意剪紙圖案集/室岡昭子著；黃鏡蒨譯. -- 三版. -- 新
北市：Elegant-Boutique新手作出版：悅智文化事業
有限公司發行, 2021.01
　　面；　公分. -- (趣.手藝；16)
　ISBN 978-957-9623-63-6(平裝)

1.剪紙

972.2　　　　　　　　　　　　　　　　109022292

日文原書團隊

編　　輯／矢口佳那子

攝　　影／藤田律子

書本設計／梅宮真紀子

描　　圖／小崎珠美

趣・手藝 42
120％美麗剪紙
[完整教學圖解]
塔×藝×剪×列4生題完成120
款漂亮剪紙
BOUTIQUE-SHA◎授權
定價280元

趣・手藝 43
萬用 每天都要使用的橡皮章圖案集
9個人氣作家可愛夢想大集合
每天都想使用的萬用橡皮章圖案集（暢銷版）
BOUTIQUE-SHA◎授權
定價280元

趣・手藝 44
DOGS&CATS 可愛の掌心貓狗動物偶
動物系人氣手作！
DOGS & CATS・可愛的掌心貓狗動物偶的完美小貓狂AII IN one
須佐沙知子◎著
定價300元

趣・手藝 45
UV膠&環氧樹脂飾品教科書
初學者的第一本UV膠飾品教科書
從初學到進階！製作超人氣作品的完美小飾品AII in one！
熊崎堅一◎監修
定價350元

趣・手藝 46
輕鬆作の微型樹脂土美食76
定食・麵包・元餅・甜點・擬真度100%！輕鬆作1/12の微型樹脂土美食76道（暢銷版）
ちょび子◎著
定價320元

趣・手藝 47
趣味 翻花繩大全集
全新OK！親子同樂腦力遊戲完全版・趣味翻花繩大全集
野口廣◎監修
主婦之友社◎授權
定價399元

趣・手藝 48
牛奶盒作の勇膠布盒 設計60選
生奶盒作の！美麗布盒設計160選 清垂收納空間翼緻の小巧子
BOUTIQUE-SHA◎授權
定價280元

趣・手藝 50
CANDY COLOR TICKET
超可愛的糖果系透明樹脂x樹脂土甜點飾品
CANDY COLOR TICKET◎著
定價320元

趣・手藝 49
原來是黏土！MARUGO的彩色多肉植物日記（自然素材・風格雜貨・造型盆器懶人在家也能作的經典多肉植物黏土ZAKKA 27（暢銷版）
丸子（MARUGO）◎著
定價350元

趣・手藝 51
玫瑰窗對稱剪紙
Rose window美麗&透光：玫瑰窗對稱剪紙
平田朝子◎著
定價280元

趣・手藝 52
可愛北歐風別針77選
玩陶土・作陶器！可愛北歐風別針77選
BOUTIQUE-SHA◎授權
定價280元

趣・手藝 53
不織布甜點屋
New Open・開心玩・開一間超人氣の不織布甜點屋
堀內さゆり◎著
定價280元

趣・手藝 54
可愛の立體剪紙花飾
Paper・Flower・Gift・小清新生活美學・可愛的立體剪紙花飾四季創作
くまだまり◎著
定價280元

趣・手藝 55
剪開信封 輕鬆作紙雜貨
每日の趣味・再開信封輕鬆作紙雜貨你一定會作的N個可愛版紙藝創作
宇田川一美◎著
定價280元

趣・手藝 56
不織布動物遊樂園
可愛限定！KIM'S 3D不織布動物遊樂園（暢銷精選版）
陳春金・KIM◎著
定價320元

趣・手藝 57
不織布の幸福料理日誌
名家名物開店指南・不織布の幸福料理日誌
BOUTIQUE-SHA◎授權
定價280元

趣・手藝 58
花葉果實の立體刺繡書
花・葉・果實の立體刺繡書以鐵絲の勾勒輪廓・繡製出栩栩如生的立體花朵（暢銷版）
アトリエ Fil◎著
定價280元

趣・手藝 59
袖珍食物&微型店舖230選
黏土・環氧樹脂・袖珍食物&微型店舖230選
Plus 11間店店生活感造景教學
大野幸子◎著
定價350元

趣・手藝 59
不織布點心
可愛到不行の不織布點心（暢銷新裝版）
寺西惠里子◎著
定價280元

趣・手藝 61
木器彩繪
初學者的木器彩繪練習本20位人氣作家×5大季節主題・一本學會就上手
BOUTIQUE-SHA◎授權
定價350元

趣・手藝 62
不織布Q手作 超萌狗狗總動員
不織布Q手作・超萌狗狗總動員！
陳春金・KIM◎著
定價350元

趣・手藝 63
熱縮片飾品集
品味瘋透超人の！簡線熱縮片飾品創作集
一本OK！完整學會熱縮片的著色・透明・應用技巧—
NanaAkua◎著
定價350元

趣・手藝 64
開心玩黏土 MARUGO彩色多肉植物日記2
開心玩黏土MARUGO彩色多肉植物日記2
懶人派經典多肉植物×盆栽小花園
丸子（MARUGO）◎著
定價350元

趣・手藝 65
一學就會の立體浮雕刺繡
一學就會の立體浮雕刺繡可愛圖案集
Stumpwork基礎實作：填充物×懸浮式技巧全圖解公開！
アトリエ Fil◎著
定價320元

趣・手藝 66
陶土胸針造型小物
家用烤箱OK！一試就愛上的陶土胸針×造型小物
BOUTIQUE-SHA◎授權
定價280元

趣・手藝 67
從可愛小圖開始學縫十字繡
從可愛小圖開始學縫十字繡椅子×玩偶系×特色圖案900+
大圖まこと◎著
定價280元

趣・手藝 68
UV膠飾品 Best 37
超簡單・繽紛又可愛的UV膠飾品Best37：開心玩×簡單作・手作女孩的加分飾品不NG初挑戰！
張家慧◎著
定價320元

趣・手藝 69
清新・自然～刺繡人最愛的花草模樣手繡帖
點與線模樣製作所・岡理恵子◎著
定價320元

趣·手藝 70

好想抱一下的軟QQ襪子娃娃
陳春金·KIM◎著
定價350元

趣·手藝 71

袖珍屋の料理廚房：黏土作の
迷你人氣甜點&美食best82
ちょび子◎著
定價320元

趣·手藝 72

可愛北歐風の小巾刺繡：47個
簡單好作的日常小物
BOUTIQUE-SHA◎授權
定價280元

趣·手藝 73

不能吃の～袖珍模型麵包雜貨：
閒得到麵包香喔！不玩黏
土，捏麵糰！
ぱんころもち・カリーノぱん◎合著
定價280元

趣·手藝 74

小小廚師の不織布料理教室
BOUTIQUE-SHA◎授權
定價300元

趣·手藝 75

跟手作寶貝的好可愛園兜兜
基本款、外出款、時尚款、趣
味款、功能款、穿搭變化一極
棒！（暢銷版）
BOUTIQUE-SHA◎授權
定價320元

趣·手藝 76

手縫俏皮的
不織布動物造型小物
やまもと ゆかり◎著
定價280元

趣·手藝 77

超可愛的迷你size！
袖珍甜點黏土手作課
関口真優◎著
定價350元

趣·手藝 78

華麗の盛放！
超大朵紙花設計集
空間&櫥窗陳列、婚禮&派對布
置、特色攝影必備！（暢銷版）
MEGU (PETAL Design)◎著
定價380元

趣·手藝 79

收到會微笑！
讓人超暖心の手工立體卡片
鈴木孝美◎著
定價320元

趣·手藝 80

手揉胖嘟嘟×露浪浪の
黏土小鳥
ヨシオミドリ◎著
定價350元

趣·手藝 81

無限可愛の
UV膠&熱縮片飾品120選（暢銷版）
キムラプレミアム◎著
定價320元

趣·手藝 82

超簡單的
超可愛UV膠飾品100選
キムラプレミアム◎著
定價320元

趣·手藝 83

實旨最愛的
可愛造型趣味摺紙書：
動手指變動腦×
一張摺一張玩
いしばし なおこ◎著
定價280元

趣·手藝 84

超精選！有131隻喔！
簡單手縫可愛的
不織布動物玩偶
BOUTIQUE-SHA◎授權
定價300元

趣·手藝 85

靈活指尖×想像力！
百變立體造型的
三角摺紙趣味手作
岡田郁子◎著
定價300元

趣·手藝 86

暖萌！
玩偶の不織布手作遊戲
BOUTIQUE-SHA◎授權
定價300元

趣·手藝 87

超可愛手作課！
輕鬆手縫84個不織布造型偶
たちばなみよこ◎著
定價320元

趣·手藝 88

集合囉！
超可愛的黏土動物同樂會
幸福豆手創館（胡瑞娟
Regin）◎著
定價350元

趣·手藝 89

超可愛！
換裝娃娃×動物摺紙58變
いしばし なおこ◎著
定價300元

趣·手藝 90

捲筒紙芯變花樣
剪一剪&捲一捲，
紙捲花開了！
阪本あやこ◎著
定價300元

趣·手藝 91

可愛瘋狂飆！
超簡單！動物系黏土迴力車
幸福豆手創館（胡瑞娟 Regin）
◎著編著
定價320元

趣·手藝 92

Petty's手作族人誌！
超可愛韓美風黏土娃娃
蔡青芬◎著
定價350元

趣·手藝 93

手繪植物風橡皮章應用圖帖
HUTTE.◎著
定價350元

趣·手藝 94

清新&可愛小刺繡圖案300+：
一起來繡花朵、小動物、日常
雜貨吧！
BOUTIQUE-SHA◎授權
定價320元

趣·手藝 95

甜在心·剛剛好×精緻可愛！
MARUGO教你作職人的
手揉黏土和菓子
丸子（MARUGO）◎著
定價350元

趣·手藝 96

有119隻喔！童話Q版的可愛
動物不織布玩偶
BOUTIQUE-SHA◎授權
定價300元

趣·手藝 97

大人的優雅捲紙花：輕鬆上
手！基本技法&配色要點一次
學會！
なかたにもとこ◎著
定價350元

趣·手藝 98

色彩×幾何大挑戰！立體的組
合式摺紙彩球設計24例
BOUTIQUE-SHA◎授權
定價350元

趣·手藝 99

英倫風手繪感可愛刺繡500選
E & G Creates◎授權
定價380元

趣·手藝 100

超可愛娃娃布偶&木頭偶
5人作家愛藏精選！
美式鄉村風×漫畫繪本人物×
童話幻想
今井のりこ·鈴木治子·斉藤千里
田畑聖子·坪井いづみ◎授權
定價380元

趣·手藝 101

清新又可愛！
有設計感の水引繩結飾品
mizuhikimie◎著
定價320元

趣·手藝 102

摺展創造力的摺紙遊戲書
寺西恵里子◎著
定價380元

趣·手藝 103

蓬軟可愛的立體刺繡
アトリエ Fil◎著
定價350元

趣·手藝 104

手揉黏土小物課：迷你可愛單
品×雜貨裝飾應用78選
胡瑞娟Regin&幸福豆手創館◎
著
定價350元